楷書千字文

輝巖 李喜哲

『楷書千字文』을 출간하며

한문 학습에 있어서 「천자문」이 미친 영향은 너무도 큽니다. 「천자문」은 동양학 입문과정에서 필독서로 사랑받아 왔으며, 지금도 그 중요성은 여전합니다. '우리 말의 70% 이상이 한자말로 구성되어 있다.'는 수치를 언급하지 않더라도 한자 학습의 필요성과 중요성에 대한 인식이 높아지고 있습니다. 동아시아에서 한자를 안다는 것은 한자문화권의 타 국가를 알고 경쟁하는 데 중요한 요소임이 분명합니다. 그러한 현실에서 오랜 시기를 전통 학문의 입문서 역할을 하였던 「천자문」을 아는 일은 한자 학습에 있어서 지름길 역할을 할 수 있을 것입니다.

6세기경 중국 양(梁)나라 무제(武帝)의 명을 받고 주흥사(周興嗣)가 찬술한 「천자문」은 4자 총 250구로 구성된, 전통사회에서는 학문 입문의 필독서로 유명합니다. 물론 현대사회의 상황과는 다소 거리가 있는 내용도 있고, 이해하기 어려운 부분도 있습니다. 그러나 「천자문」에는 동양 사상의 총화(總和)가 담겨 있습니다.

특히 역대 유명 서예가들이 즐겨 「천자문」 내용으로 작품을 창작하였던 것에 비춰볼 때 「천자문」은 서예학습서로서도 사랑받아 왔음을 알 수 있습니다.

이번에 출간하는 『해서천자문』은 천자문 전문을 공들여 창작한 작품으로 엮었습니다. 특별히 학습서로서의 역할을 할 수 있도록 자획 하나하나의 정확성에도 신경을 썼습니다.

아무쪼록 『해서천자문』이 동양 사상의 총체적 측면을 이해하는 동시에 서예 공 부의 길잡이 역할을 할 것으로 기대하는 바입니다.

> 2020년 6월 輝巖 李喜哲

.

音自 HIS

하늘과 땅이 검고 누르며' 우주는 넓고 크다。 天地玄黃 宇宙洪荒 천지현황 우주홍황

字 石 か き 천 、

宙る子、

洪 运 马 勇 克

輝巖 李喜哲

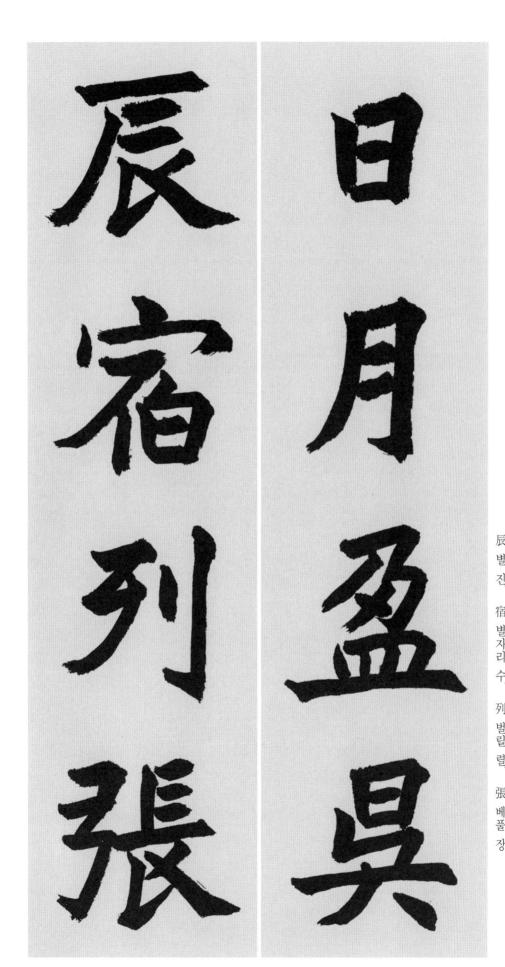

版 별 진、宿 별자리 수、 列 벌릴 렬、張 베풀 장日 날 일月 달 월、 盈 찰 영、 뤗기울 측日月盈昃 辰宿列張일월영속 진수열장

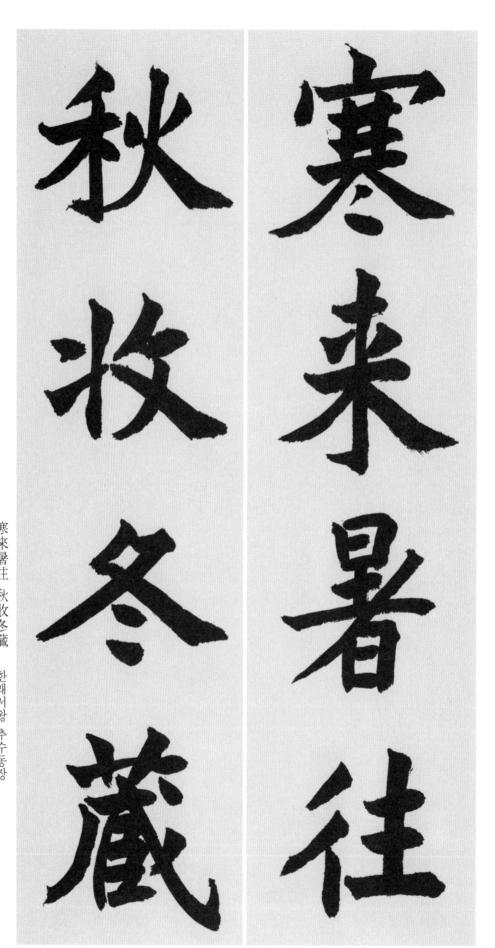

秋 가을 추、收 거둘 수、 冬 겨울 동、 藏 감출 장홍한、來 올 래、 屠 더울 서、往 갈 왕寒 참 한、來 올 래、 屠 더울 서、往 갈 왕寒來暑往 秋收冬藏 한래서왕 추수동장

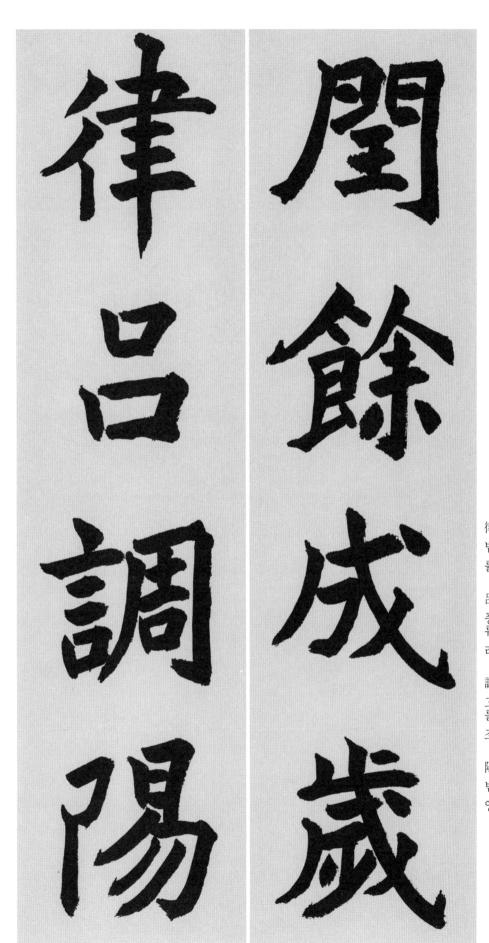

律 법 률、 呂 픙류 려、 調 고를 조、 陽 볕 양남는 윤달로 해를 완성하며、 음율로 음양을 조화시킨다。閏餘成歲 律呂調陽 윤역성세 율려조양

구름이 날아 비가 되고、 이슬이 맺혀 서리가 된다。雲騰致雨 露結爲霜 은등치우 노결위상

結 맺을 등(

霜村当り

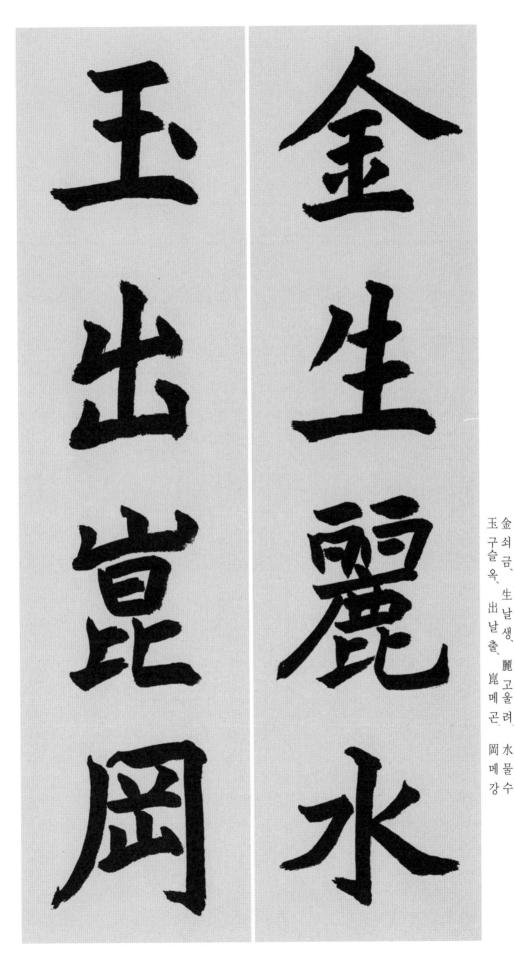

玉 구슬 옥、 出 날 출、 崑 메 곤 岡 메 강 金 쇠 금、 生 날 생、 麗 고울 려 水 물 수 金 보 표 또 보 생 이 표 고울 려 가 물 수 조 보 표 자 표 교육 기 가 된 수

칼에는 거궐(巨闕)이 있고、 구슬에는 야광주(夜光珠)가 있다。劍號巨闕 珠稱夜光 - 검호거궐 주칭야광

珠구슬주、稱일컬을칭、夜밤야、光빛광劒칼검、號이름호、巨클거、關대궐궐

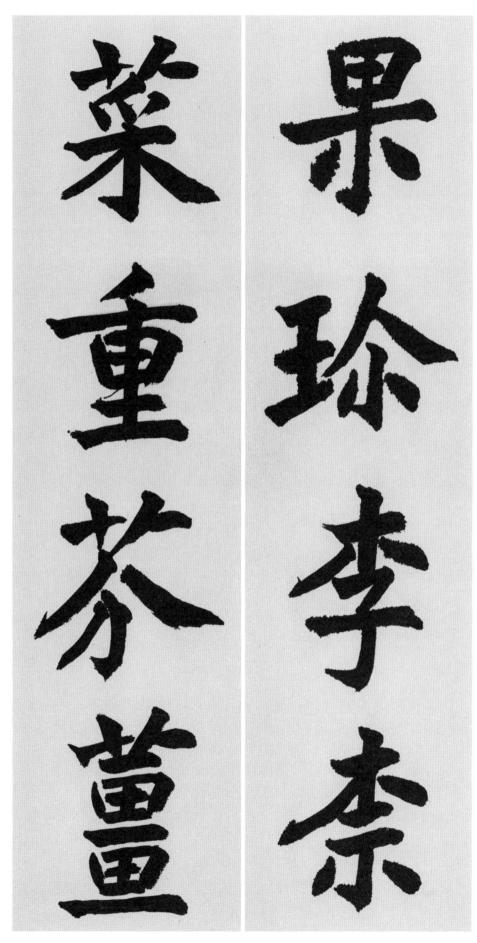

자일 중에서는 오얏과 빚이 보배스럽고、 채소 중에서는 겨자와 생자일 중에서는 오얏과 빚이 보배스럽고、 채소 중에서는 겨자와 생자의 소중히 여긴다。

菜 나물 채、 重 무거울 중、芥 겨자 개、 薑 생강 강果 열매 과、珍 보배 진、李 오얏 리、柰 벚 내

鱗 비늘 린、潛 잠길 잠、 邪 깃 우、 翔 날 상바 당물이 짜고 민물이 싱거우며、 비늘 있는 고기는 물에 잠기고박맛물이 짜고 민물이 싱거우며、 비늘 있는 고기는 물에 잠기고海鹹河淡 鱗潛邪翔 해함하담 인잠우상

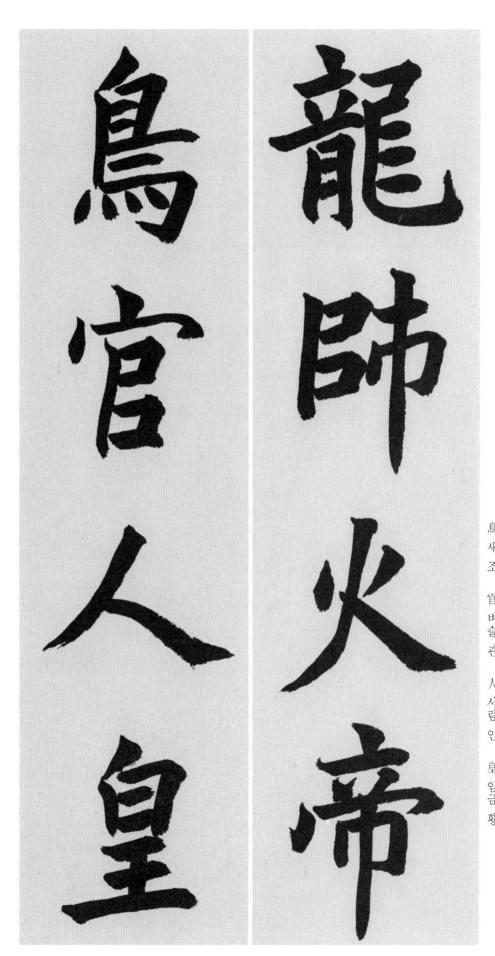

鳥 새 조、官 벼슬 관、 人 사람 인、 皇 임금 황 龍 용 룡、師 스승 사、 火 불 화 帝 임금 제 龍 용 룡、師 스승 사、 火 불 화 帝 임금 제

楷書千字文

비로소 문자를 만들고, 옷을 만들어 입게 했다。始制文字 乃服衣裳 시제문자 내복의상

乃 이에 내 시

服 입을 복 제

衣冬의、裳치叶상

輝巖 李喜哲

16

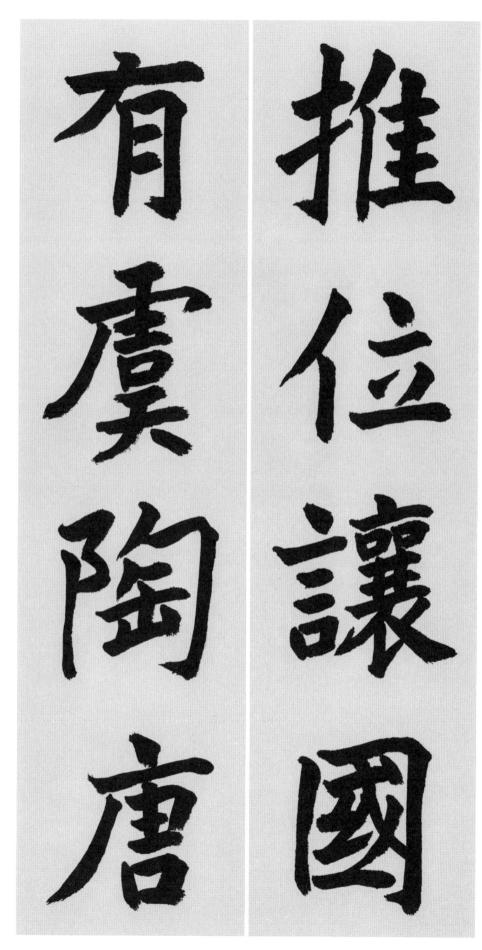

(舜)임금이다。 차리를 물려주어 나라를 양보한 것인, 도당 요(堯)임금과 유우 순推位讓國 有虞陶唐 추위양국 유우도당

有以宣命、虞나라や、推旦亭、位用宣引、 職 科 ら ら、 國 唐나라국

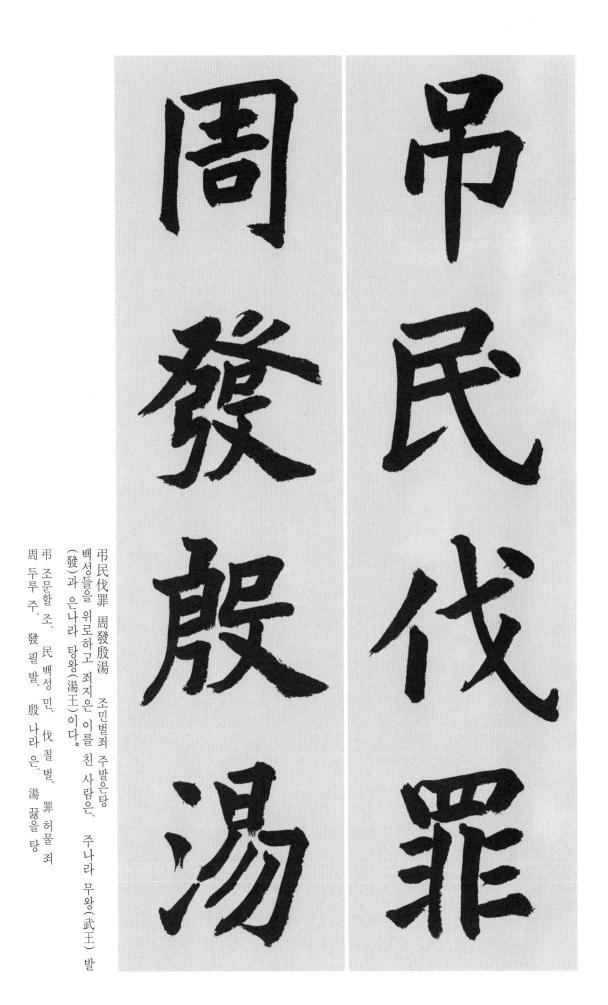

輝巖 李喜哲

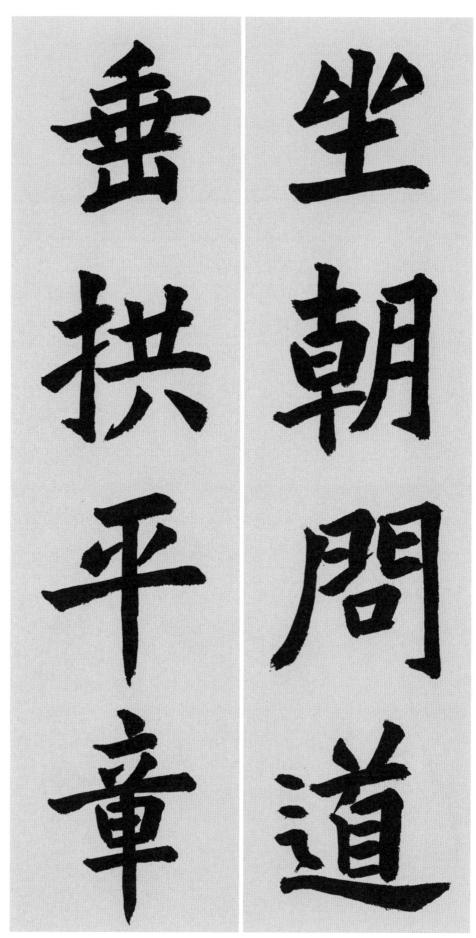

지만 공평하고 밝게 다스려진다。 오정에 앉아 다스리는 도리를 물이니、 옷 드리우고 팔짱 끼고坐朝問道 垂拱平章 좌조문도 수공평장

있

垂 드리울 수 供 꽃을 공 平 평할 평 章 글 월 장 坐 앉을 좌 朝 아침 조 問 물을 문 道 길 도

臣 신하 신、伏 엎드릴 복、 戎 오랑캐 융、羌 오랑캐 강 백성을 사랑하고 기르니、 오랑캐들까지도 신하로서 복족한다。愛育黎首 臣伏戎羌 《 애육려수 신복융강

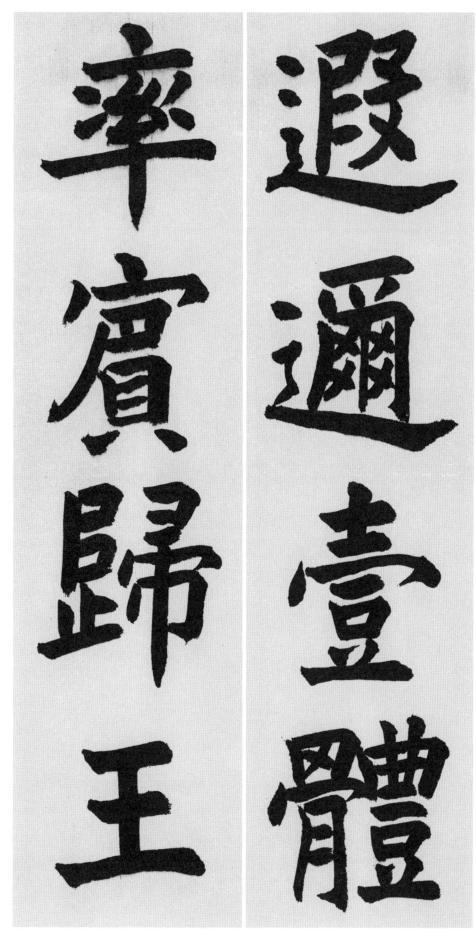

임금에게로 돌아오다。 먼 곳과 가까운 곳이 똑같이 한 몸이 되어, 서로 이끌고 복종하여

率 거느릴 솔、賓 손 빈、歸 돌아갈 귀、王 임금 왕遐 旦 하、邇 가까울 이、壹 한 일、體 몸 체

통황새는 울며 나무에 당황새는 울며 나무에 되었다. 白鳴 흰울 백 명 駒망아지구、食밥식、場마당장鳳새봉、在있을 재、樹나무수 깃들어 있고, 흰 망아지는 마당에서 풀을

輝巖 李喜哲

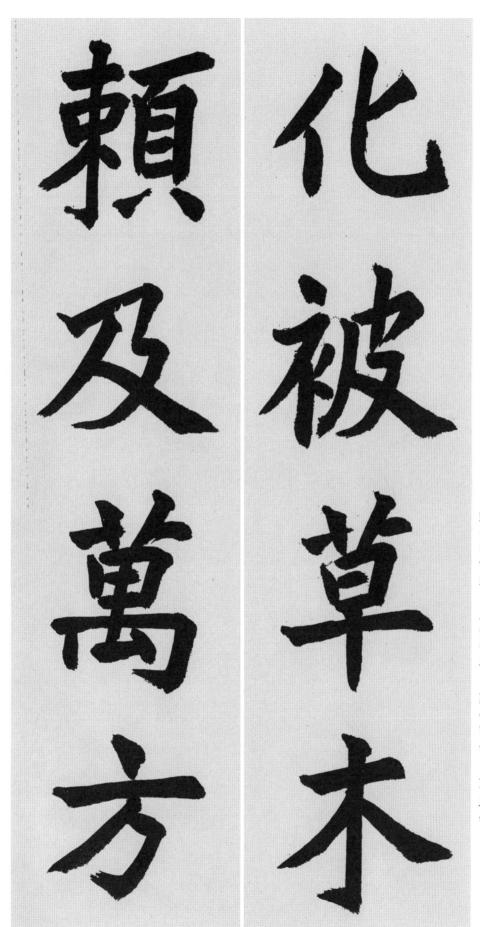

리에 미친다**。** 방은 임금의 덕화가 풀이나 나무까지 미치고 化被草木 賴及萬方 화피초목 뇌급만방 그 힘입음이 오나

賴宮留學昇、及可習品、 萬일만만、方모방풀초、木나무목

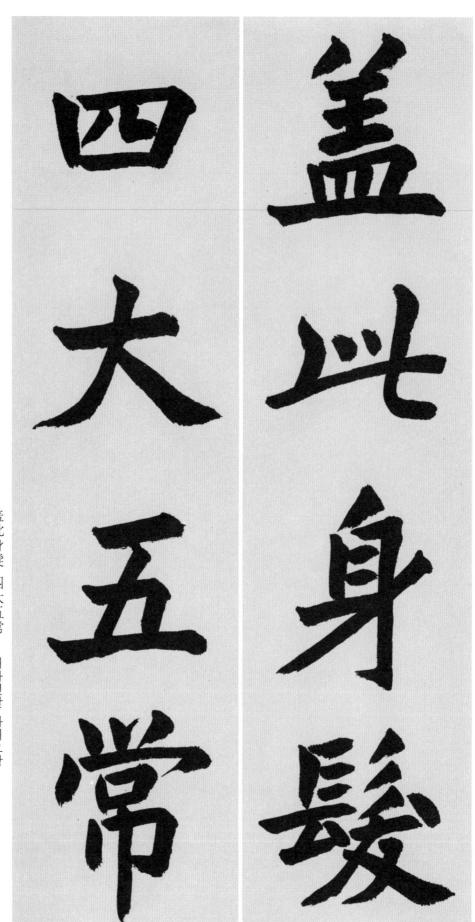

四 넉 사' 大 큰 대、 五 다섯 오、 常 떳떳할 상대개 사람의 몸과 터럭은 사대와 오상이로 이루어졌다。

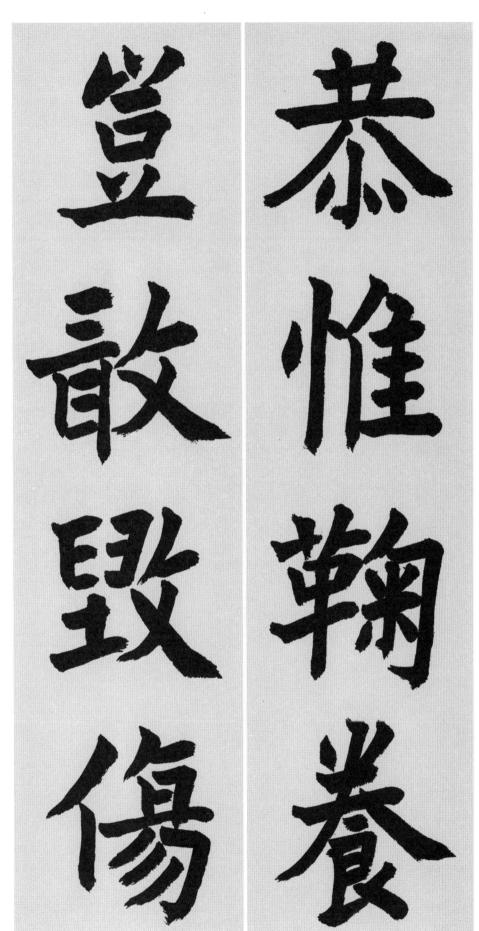

더럽히거나 상하게 할까。 부모가 길러주신 으혜를 공손히 생각한다면、 어찌 함부로 이 몸을 恭惟鞠養 豈敢毀傷 - 공유국양 기감훼상

豊 어찌 기、敢 子셀 감、 毀 헐 朝、傷 상할 상恭 공손 공、惟 오직 유、鞠 칠 子、養 기를 양

安慕貞烈 男效才良 역모정렬 남효재량 역자는 정렬(貞烈)한 것을 사모하고、 남자는 재주 있고 어진 것을 본받아야 한다。 보반아야 한다。

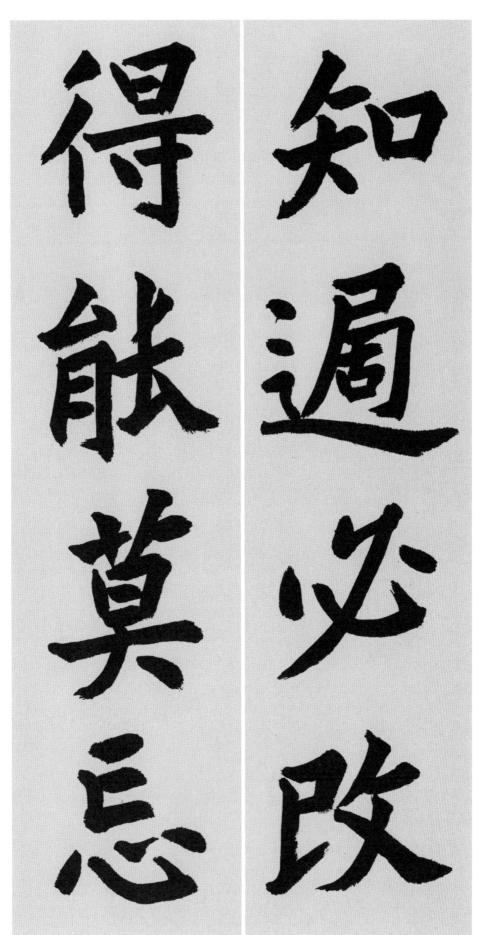

잊지 말아야 한다。 자기의 허물을 알면 반드시 고치고, 능히 실행할 것을 되었거든

靡아닐미、恃민을시、己몸기、長길장남의 단점을 말하지 말며、나의 장점을 민지 말라。罔짧을 단지 않 저 피、短짧을 단지 않び短 靡恃已長 마양되단 미시기장

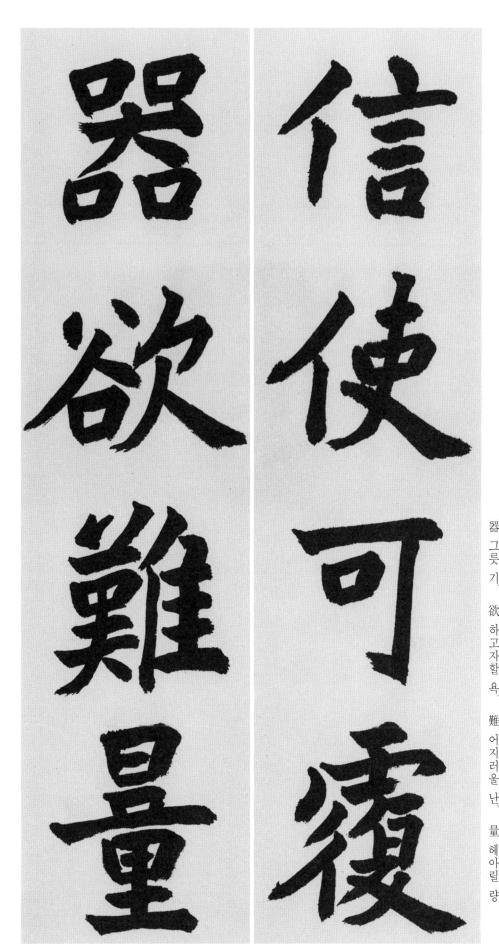

器 그릇 기 (欲 하고자할 욕, 難 어지러울 난, 量 헤아릴 량야 한다。 信 믿을 신, 使 하여금 사, 可 용을 가, 覆 덮을 복 信使可覆 器欲難量 신사가복 기욕난량

모양편(羔羊編)을 찬미했다。 물량終染 詩讚羔羊 목비사염 시찬고양 시경(詩經)에서는

詩墨 글 먹 시_て

郡 一旦 む、

羔 염소 고, 染

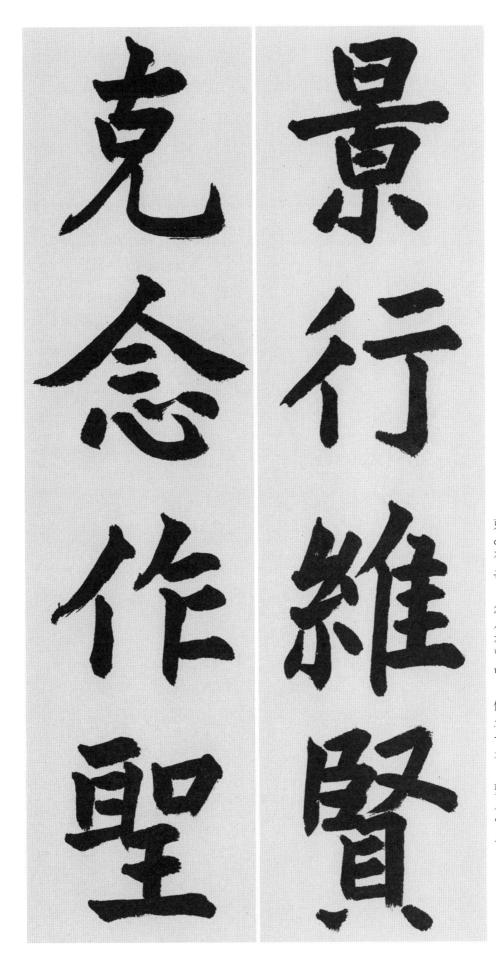

景行維賢 克念作聖 '경행유현 극념작성' 함께 마음에 생각하면 됐다게 하는 사람이 어진 사람이요. 힘써 마음에 생각하면

克 이길 극' 念 생각할 념' 作 지을 작' 聖 성이 성이 물 볕 경' 行 다닐 해' 維 젊을 규' 賢 어질 현

德建名立 形端表正 의건B의 형안표정 등 그 덕, 建 세울 건, 점 이름 B, 立 설 립 등 된 몇 세울 건, 점 이름 B, 立 설 립 등 한 형상 형이 端 끝 단, 表 겉 표, 正 바를 정

바

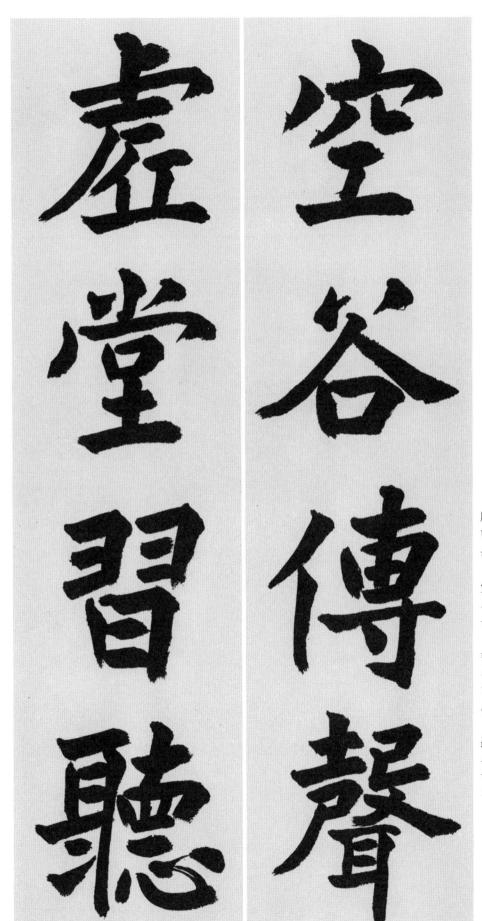

오谷傳聲 虛堂習聽 "공平전성 허당습청" 사람의 말은 아무리 빈집에서라도 신(神)은 익히 들을었다.

수 나 가 가

虚望りる

堂谷 집골 당_곡 習傳 익 전 힐 할 습전 聽 들을 청

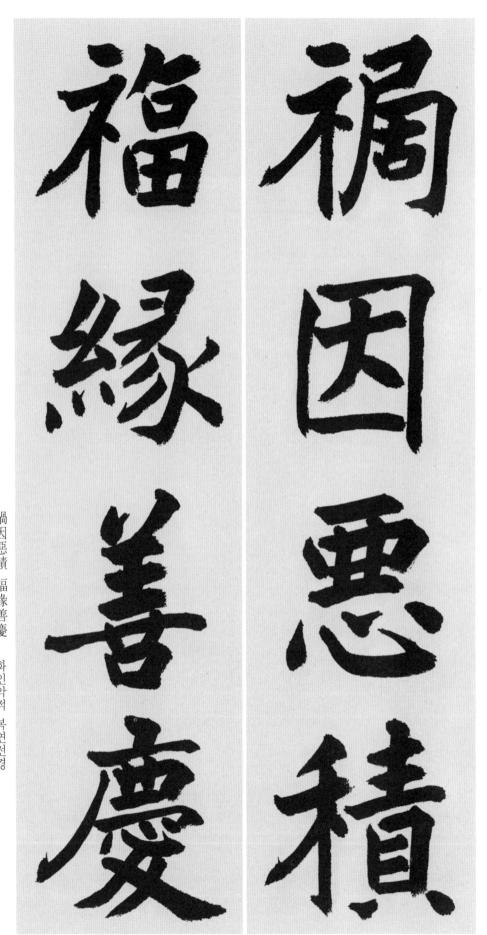

福 복 복、緣 인연 연、善 착할 선、慶 경사 경 해저 복인 생긴다。 해저 복인 생긴다。 평 모질 악、積 쌓을 적 해재 보인 생긴다。

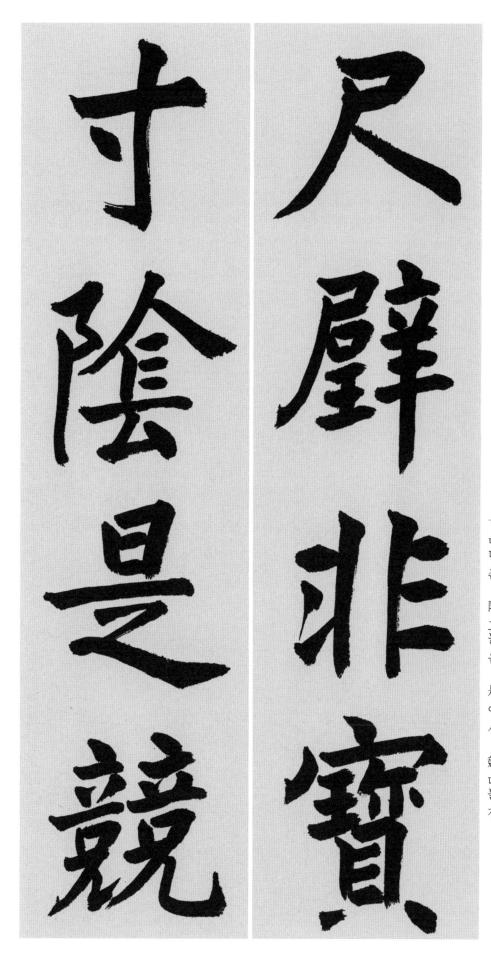

다투어야 한다。 전 목비보 손음시경 모델非寶 寸陰是競 - 척벽비보 손음시경

寸마디 巻、陰 그늘 合、是 이 시、競 다툴 경尺 자 척、 璧 구슬 벽、非 아닐 비、 寶 보배 보

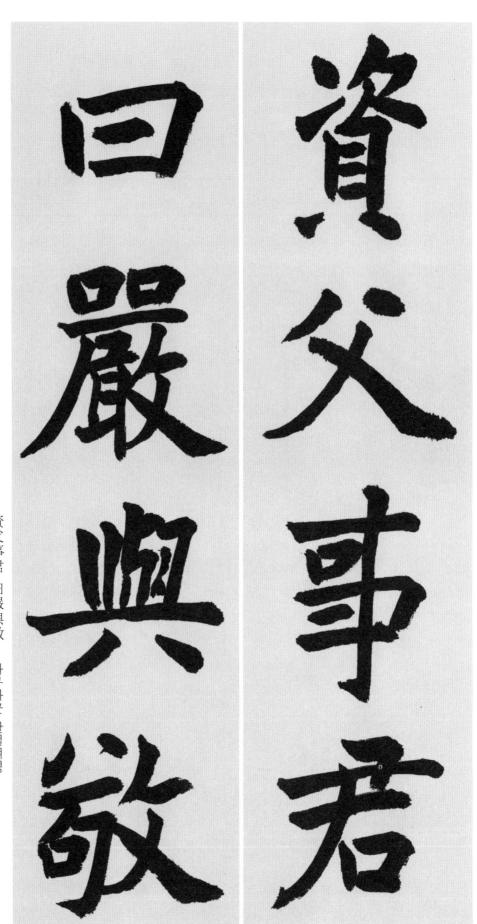

資父事君 曰嚴與敬 자부사군 왈엄여겨 아비 섬기는 마음이로 임금을 섬겨야 하니, 그것은 존경하고 공손 히 하는 것뿐이다。 百 가로 왈, 嚴 엄할 엄, 與 더불 여, 敬 공경 경

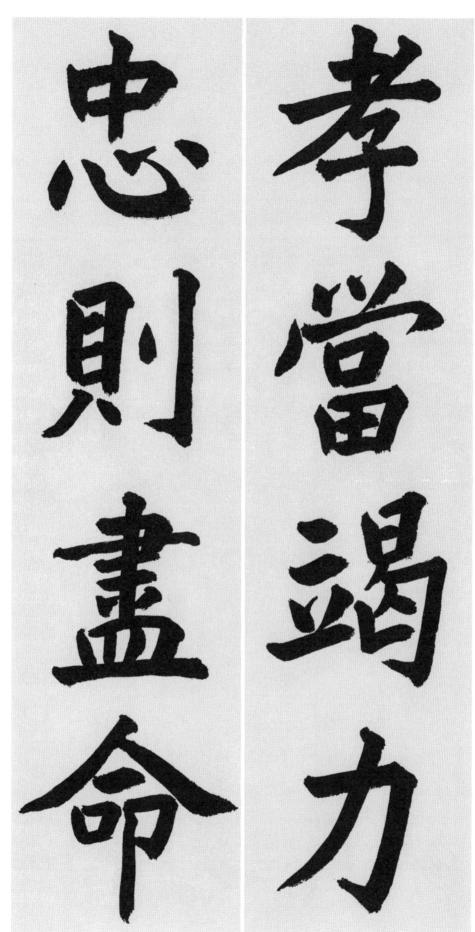

한다。

忠충성충、則곧즉、盡다할진、命목숨명孝 효도효、當마땅당、竭다할같、力힘력

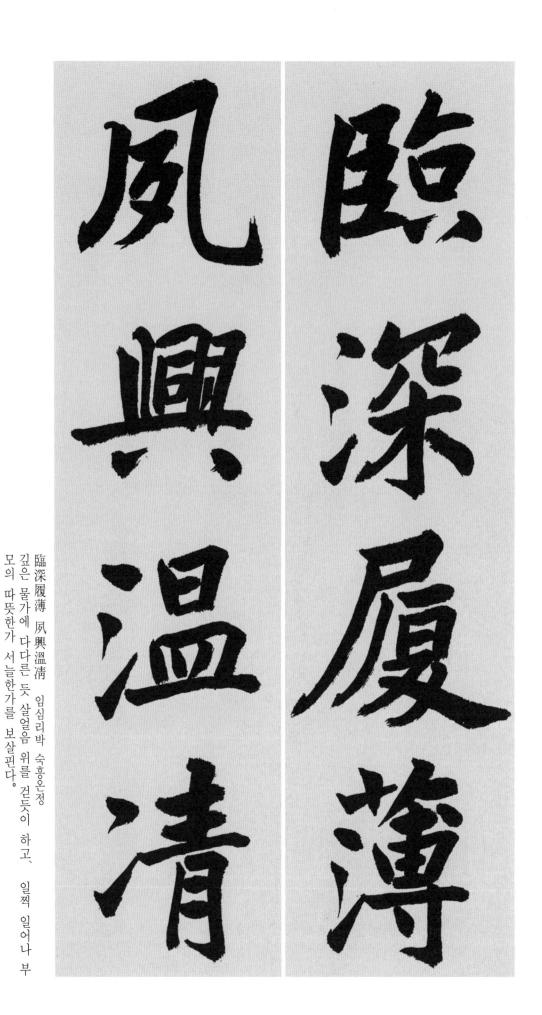

夙 い를 숙

興 일어날 흥 溫 더울 온 深 깊을 심 履 밟을 리

薄 엷을 박

輝巖 李喜哲

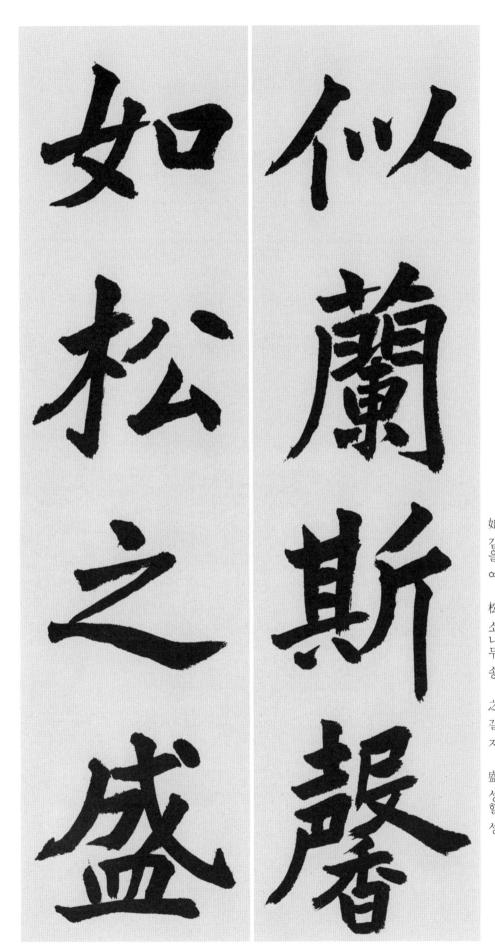

如 같을 여、松 소나무 송、之 갈 지、盛 성할 성 化 같을 사、蘭 난초 란、斯 이 사、馨 향기 go 似 같을 사、蘭 난초 란、斯 이 사、馨 향기 go 似蘭斯馨 如松之盛 사란사형 여송지성

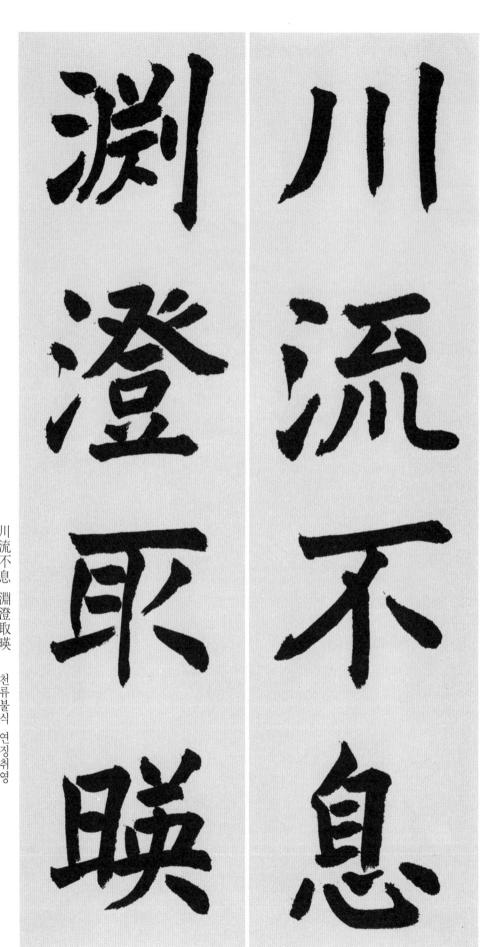

淵 못 연、 澄 맑을 집、 取 취할 취、 暎 비칠 영 川 내 천、 流 흐를 류、 不 아닐 불、 息 쉴 식 미流不息 淵澄取暎 천류불식 연장취영

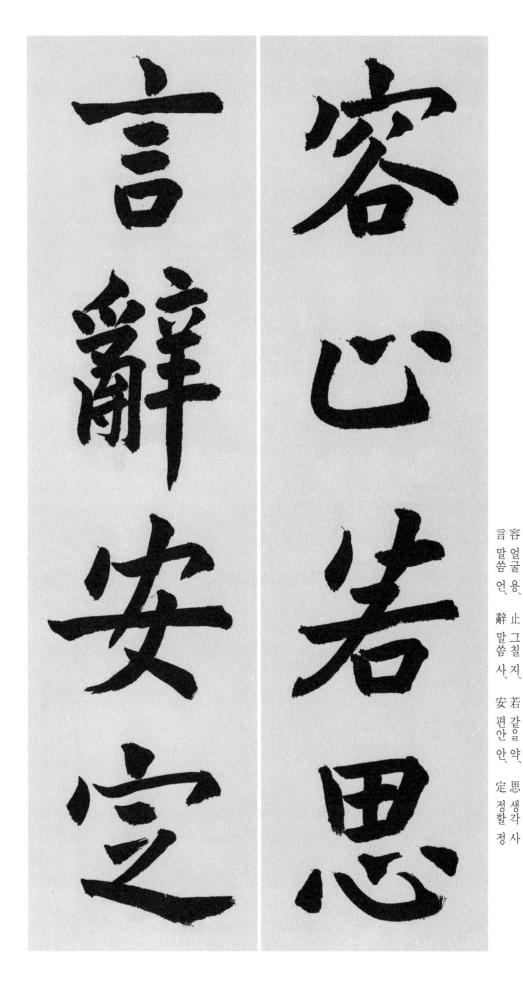

容 얼굴 용、 止 그칠 지、 若 같으로 약、 思 생각 사얼굴과 거돈이는 생각하듯 하고、 말이는 안정되게 해야 한다。容止若思 言辭安定 용지약사 언사안정

[삼갈 신、 終 마칠 종、 宜 마땅 의、 숙 하연금 령 [삼갈 신、 終 마칠 종、 誠 정성 성、 美 아름다울 미 정이 마땅하다。

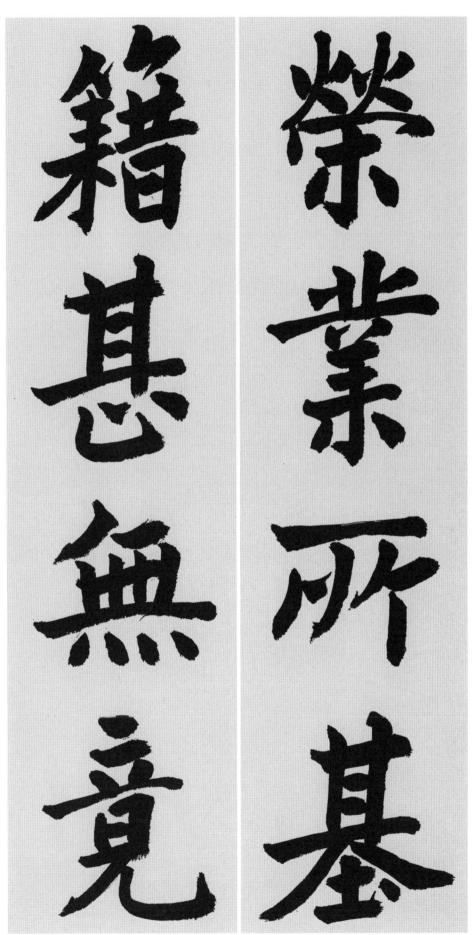

성이 끝이 없을 것이다. 영업소기 적심무경 약業所基 籍甚無竟 중요요소기 적심무경

籍文적 石、甚 심할 심、無 없이 무、竟 마칠 경樂 80화 80、業 업 업、所 바 소 基 터 기

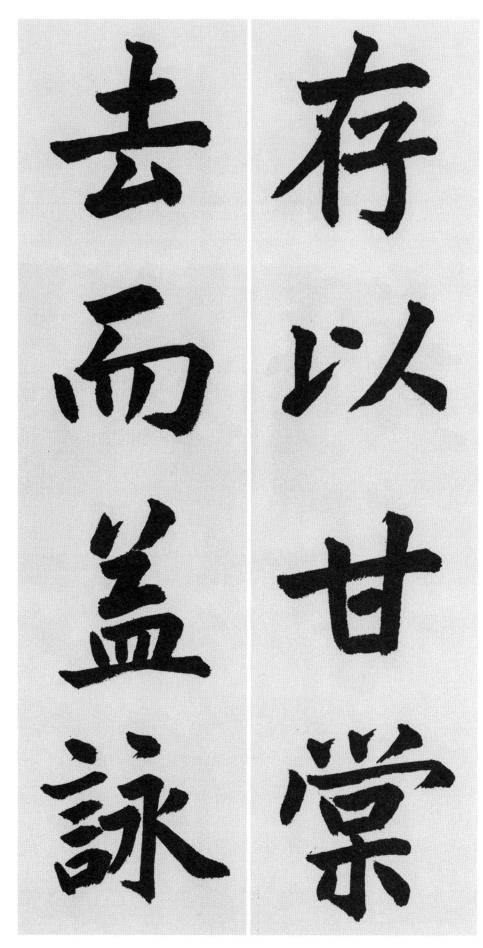

송하여 읊느다。 소공(召公)이 감당나무 아래 머물고、 떠난 뒤엔 감당시로 더욱 칭송하여 읊느다。

去 갈 거、而 말이을 이 (益 더한 의 泳 읊)을 영存 있을 존, 以 써 이 甘 달 감, 棠 아가위 당

禮 예도 례、別 다를 별、尊 높을 존、卑 낮을 비樂 풍류 악、殊 다를 수、貴 귀할 귀、賤 천할 천樂殊貴賤 禮別尊卑 악수귀천 예별조비

는 따른다。 는 따른다.

夫지아비부、唱부를 창、婦이내부、隨따를 수上 윗상 제화할 화、下아래하、睦화목할목

入 들 입、 奉

奉 毕을 봉、

母 어머니 모、

儀 거동 의 훈

輝巖 李喜哲 48

循 오히려 유、子 아들 자、比 건줄 비、 兒 아이 아賭 모두 제、 姑 고모 고、伯 맏 백、 叔 아저씨 숙모는 고모와 아버지의 형제들인、조카를 자기 아이처럼 생각하고、諸姑伯叔 猶子比兒 제고백숙 유자비아

나무에서 이어진 가지와 같기 때문이다。 가장 가깝게 사랑하여 잊지 못하는 것은 형제간이니, 동기간은 한孔懷兄弟 同氣連枝 공회형제 동기련지

同한가지 동、氣 기운 기、連 연할 런、枝 가지 지孔 구멍 공、懷 품을 회、兄 맏 형、弟 아우 제

갈고 닦아 서로 경계하고 바르게 인도해야 한다.벗을 사귐에는 분수를 지켜 의기를 투합해야 하며,交友投分 切磨箴規 교우투분 절마잠규

학문과 덕행이

楷書千字文

造 지을 조、 次 버금 차、 弗 아닐 불、 離 떠날 리어질고 사랑하며 측인히 여기는 마음이 잠시라도 마음속에서 떠나서는 안 된다。

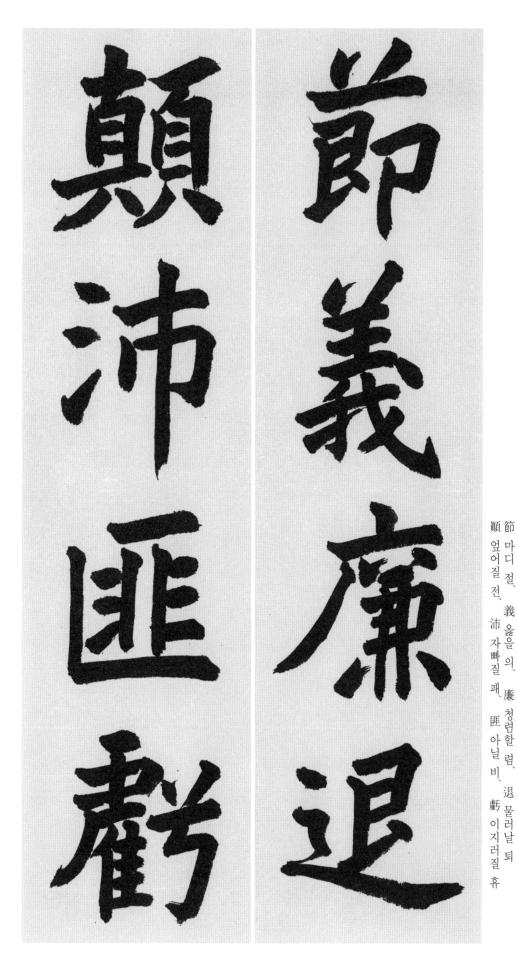

다。 절의와 청렴과 물러감이 어려운 가운데에서도 이지러져서는 안 된質화廉退 顚沛匪虧 절의렴퇴 전패비휴

사 마음 심、動 움직일 동、神 귀신 신、疲 피로할 피선품이 고요하면 마음이 편안하고、마음이 흔들리면 정신이 피로해진다。 性 성품 성、靜 고요 정、情 뜻 정、逸 편안할 일

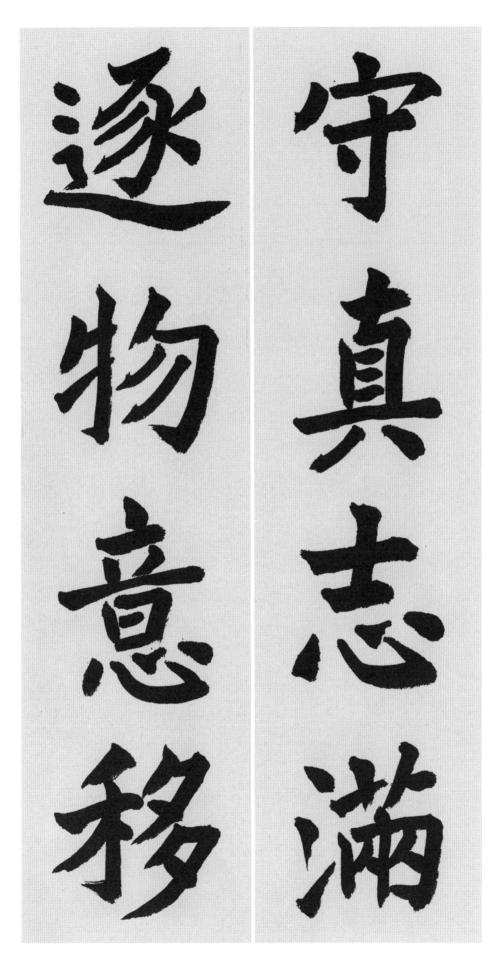

겨진다。 학교 환경을 지키면 뜻이 가득해지고 불욕을 좇이면 Wo가도 이리저리 옮 守眞志滿 逐物意移 수진지만 축물의이

祭宣 축、物 만물 물、意 뜻 의、移 옮길 이 지킬 수、 眞 참 진、 志 뜻 지、滿 가득할 만

好좋을 호、 解 벼슬 작、 自 스스로 자、 縻 얽어맬 미또 군을 전、 持 가질 지、雅 바를 아、 操 잡을 조堅 구을 전、 持 가질 지、雅 바를 아、 操 잡을 조

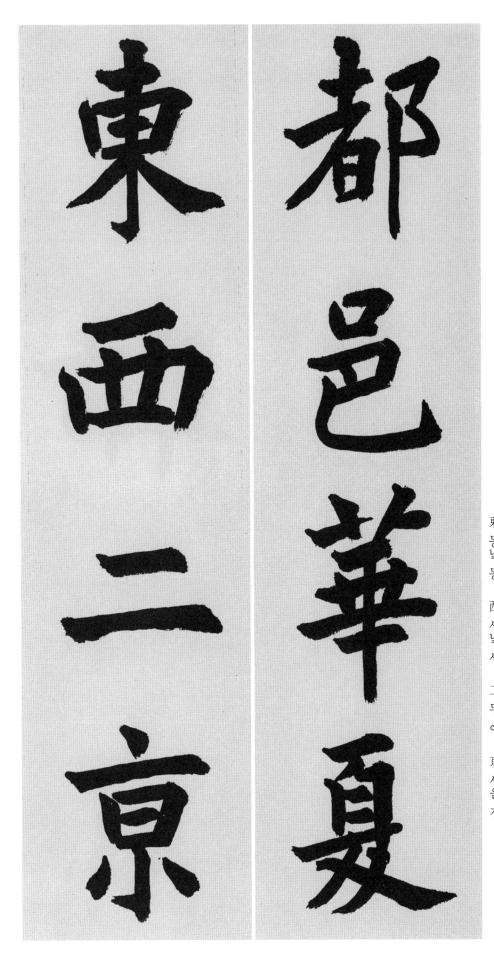

화하(華夏)의 도읍에는 동경(洛陽)과 서경(長安)이 있다。都邑華夏 東西二京 - 도읍화하 동서이경

浮뜰부、渭위수위、據 응거할 거、涇 경수 경박하이는 북마아산을 등 뒤로 하여 낙수를 앞에 두고、 장안은 위수에 떠 있는 듯 경수를 의지하고 있다。

호) 보는 등 송아 놀랍다. 학교에 나는 등 송아 놀랍다.

樓 다락 루、 觀 볼 관、 飛 せ ^世 せ 驚 き き ろっき き

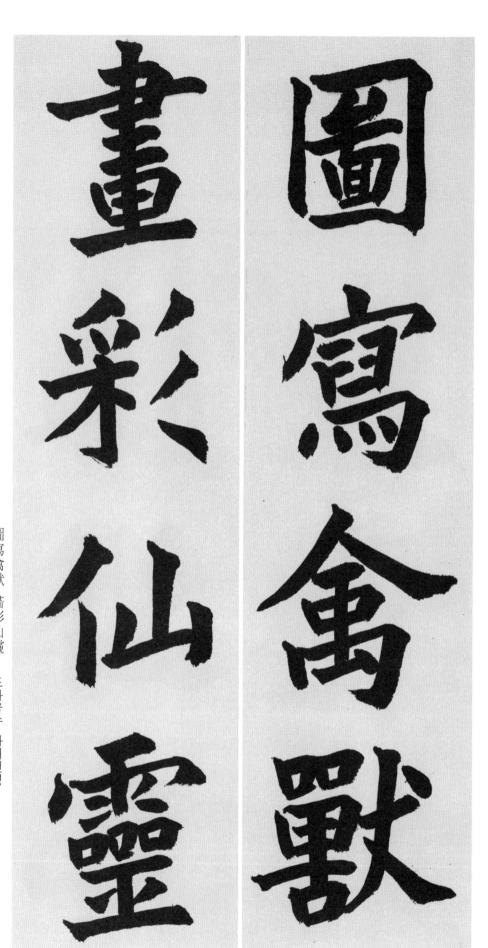

圖寫禽獸 畵彩仙靈 도사금수 화채선령 다。 이 그림 도, 寫 쓸 사, 禽 새 금, 獸 집승 수 집 그림 도, 지 살 사, 禽 새 금, 獸 집승 수

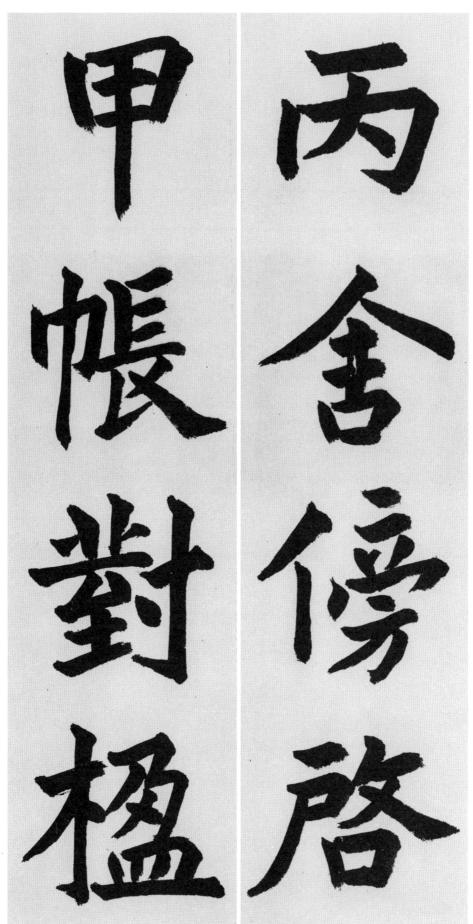

한장이 큰 기능에 돌려 있다. 전전(正殿) 곁에 열려 있고, 화려한 內舍傍啓 甲帳對楹 병사방계 갑장대영

1옷 갑、帳 장막 장(對 대한 대) 楹 기둥 80 11녘 병(舍 집 사) 傍 곁 방(啓 열 계

鼓 북 고、 瑟 비파 슬、 吹 불 취、 笙 생황 생자리를 만들고 돗자리를 깔고서、 비파를 뜯고 생황저를 분다。肆筵設席 鼓瑟吹笙 사연설석 고슬취생

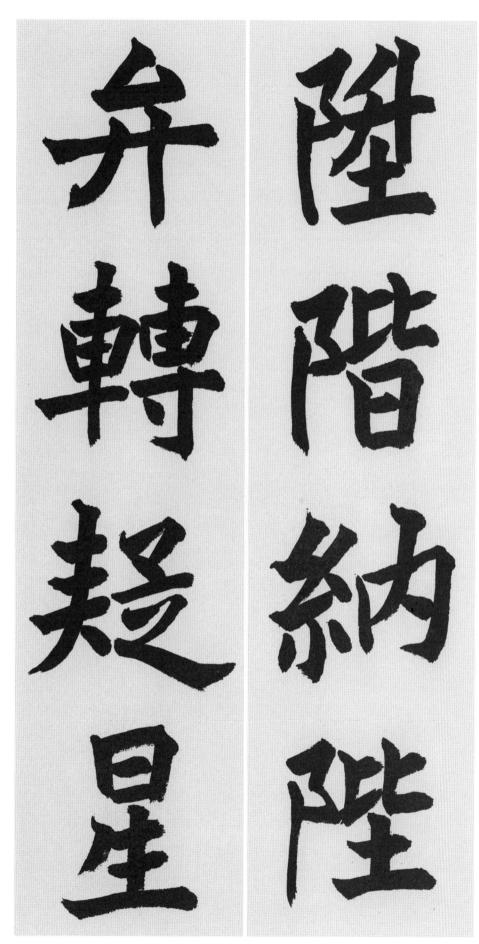

별이 아닌가 의심스럽다。 陞階納陛 弁轉疑星 《송계납폐 변전의성》

弁 고깔 변、轉 구를 전、疑 의심할 의、 星 별 성陞 오를 승、 階 섬돌 계、納 들인 납、 陛 섬돌 폐

左 왼 좌、 達 통말 달、 承 이을 승、 明 밝을 명 右 오른 우、 通 통할 통、 廣 넓을 광、 內 안 내右 오른 우、通 통할 통、 廣 넓을 광、 內 안 내 자르는다。

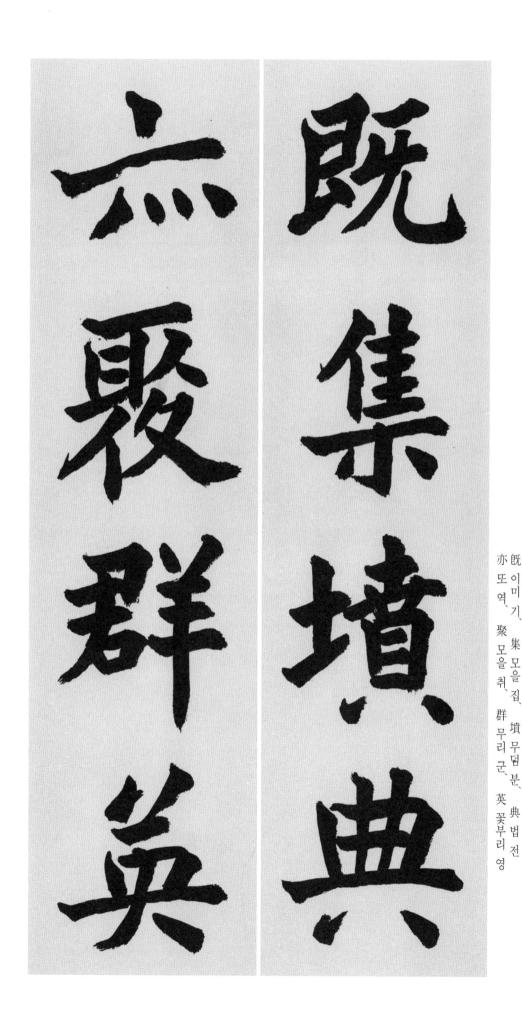

재들도 모았다。 이미 삼분(三墳)과 오전(五典) 간이 책들을 모이고, 뛰어난 못 80旣集墳典 亦聚群英 기집분전 역취군80

65 楷書千字文

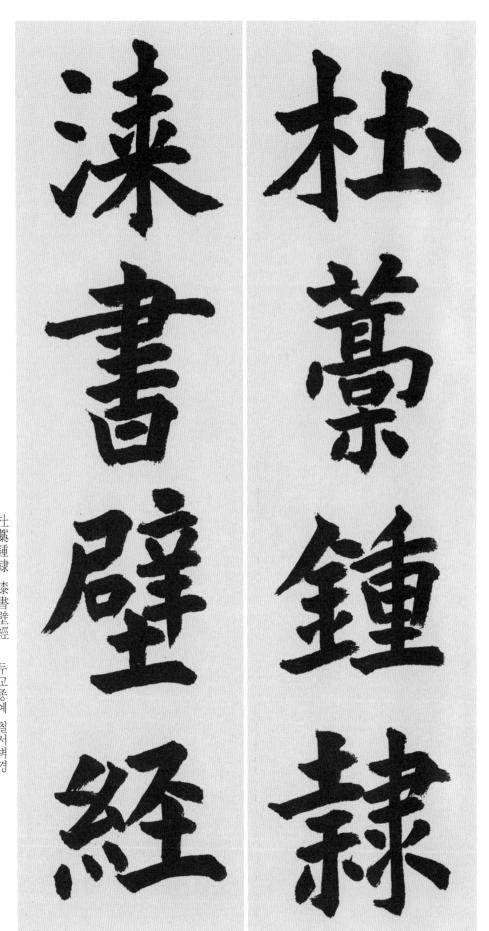

漆 옻 칠、 書 글 서、 壁 벼 벼、 經 글 경 사 맞을 두、 藁 짚 고、 鍾 쇠북 종、 隷 글씨 예 사가 있다. 그로는 杜藁鍾隷 漆書壁經 두고종예 칠서벼경

끼고 있다。 판무에는 장수와 정승들이 벌려 있고、 길이 공경(公卿)의 집들의 府羅將相 路俠槐卿 부라장상 노험과경

路길로、俠낄험、槐회화나무괴、卿벼슬경府마을부、羅벌릴라、將장수장、相서로상

67 楷

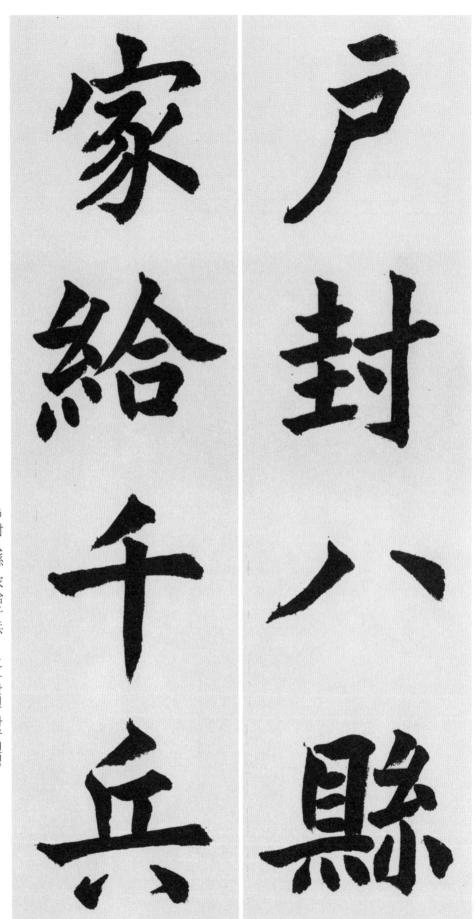

家집가、給줄급、千일천천、兵군사병 등지게 호、封봉할봉、八명덟팔、縣고을현 지게호、封봉할봉、八명덟팔、縣고을현 지게호、청봉합봉、八명덟팔、縣고을현

輝巖 李喜哲

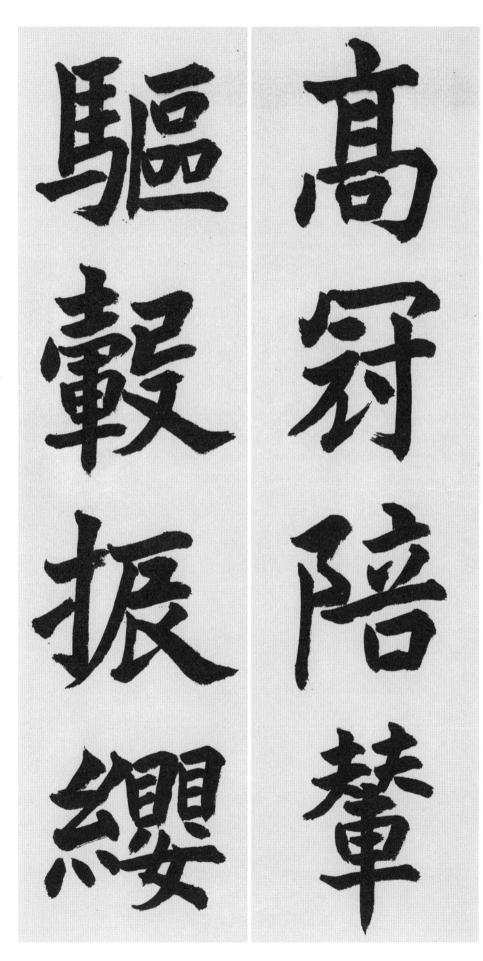

고이 희들린다。 현지 한국의 수례를 모시니, 수례를 몰 때마다 高冠陪輦 驅轂振纓 고관배련 구곡진영

관

驅 몰 子、 轂 바퀴통 平、 振 떨칠 진、 纓 갓끈 영高 높을 고、 冠 갓 관、 陪 모실 배、 輂 수레 련

車 수레 거、 駕 멍에할 가、 肥 살찔 비、 輕 가벼울 경 바이 상록이 사치하고 풍부하며、 말이 살찌고 수레는 가볍 반 인간 세、 祿 녹 록、 侈 사치 치、 富 부자 부 반 인간 세、 祿 녹 록、 侈 사치 치、 富 부자 부

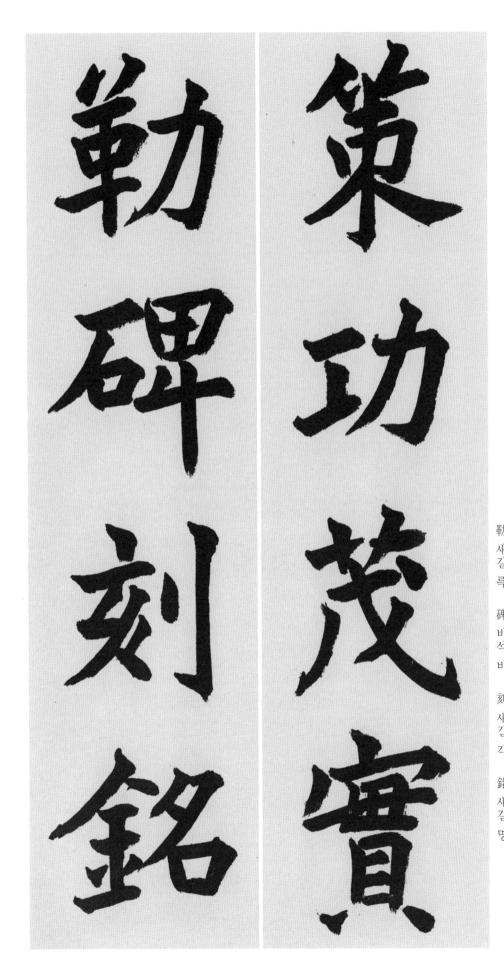

중기茂實 勒碑刻銘 책공무실 득비각명 하고 비용이를 새긴다. 비명(碑銘)에 찬미하는 내

勒새길 륵、碑비석비、刻새긴 각、銘새길 명策 꾀 책、功 공 공、茂성할 무 實 열매 실

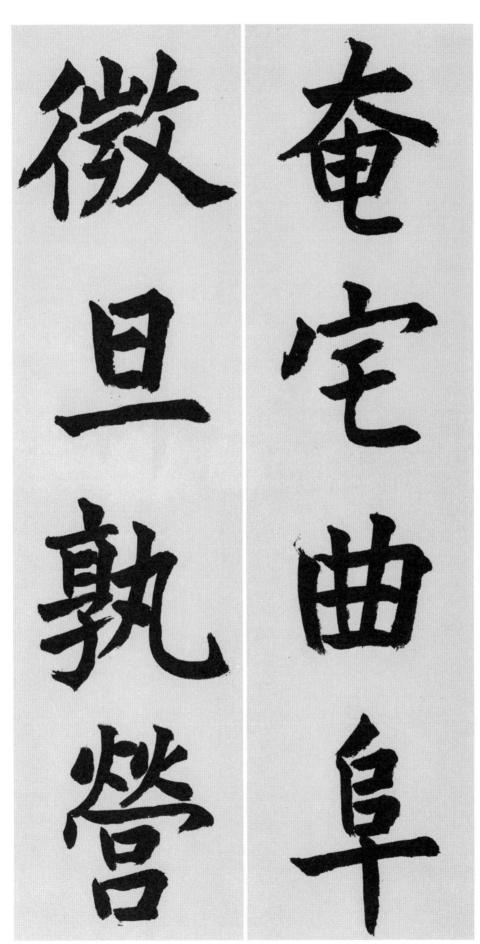

할 수 있었이랴。 큰 집을 곡부(曲阜)에 정해주었이니、 단(旦)이 아니면 누가 경영 奄宅曲阜 微旦孰營 - 엄택곡부 미단숙명

旦 아침 단 : 期 국의 과 후 언덕 부

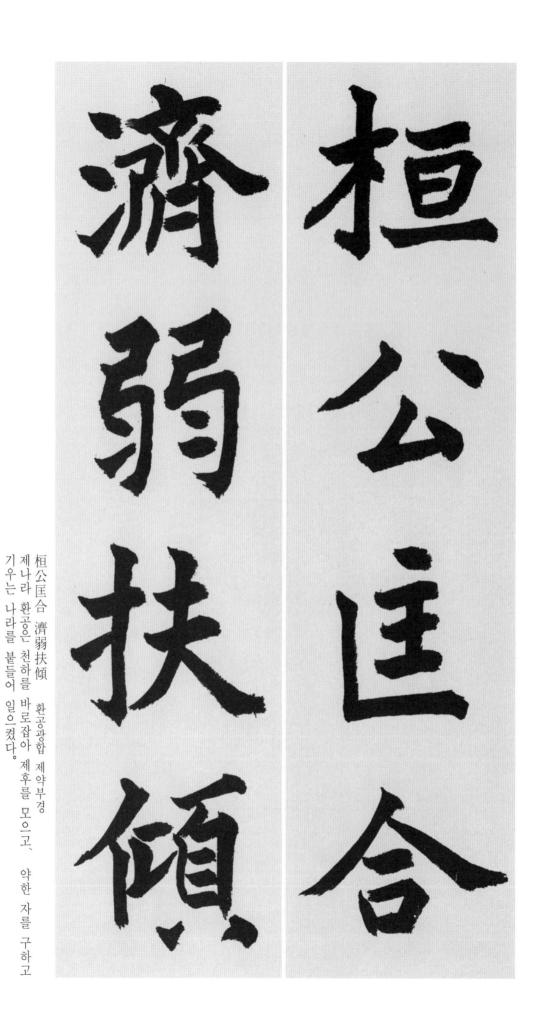

濟 石 ゼ 설 刻 乾

弱 약할 약 공

扶星与早、

傾 기울 어질 경 합 할 합

輝巖李喜哲

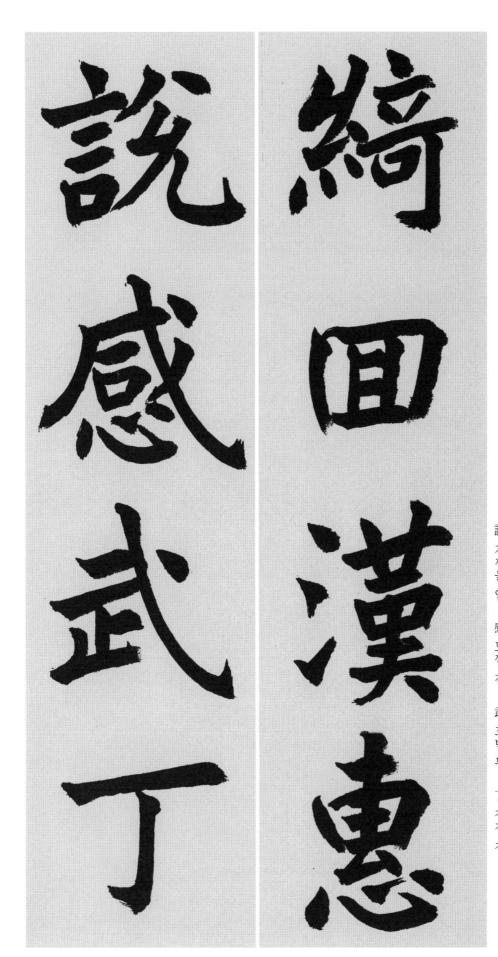

부열(傅說)은 무정(武丁)의 꿈에 나타나 그를 감동시켰다。기리계(綺理季) 등이 한나라 혜제(惠帝)의 태자 자리를 회복하고,綺回漢惠 說感武丁 - 기회한혜 열감무정

說 기꺼울 열 感 느낄 감, 武 호반 무, 丁 장정 정 論 비단 기, 回 돌아올 회, 漢 한수 한, 惠 은혜 혜

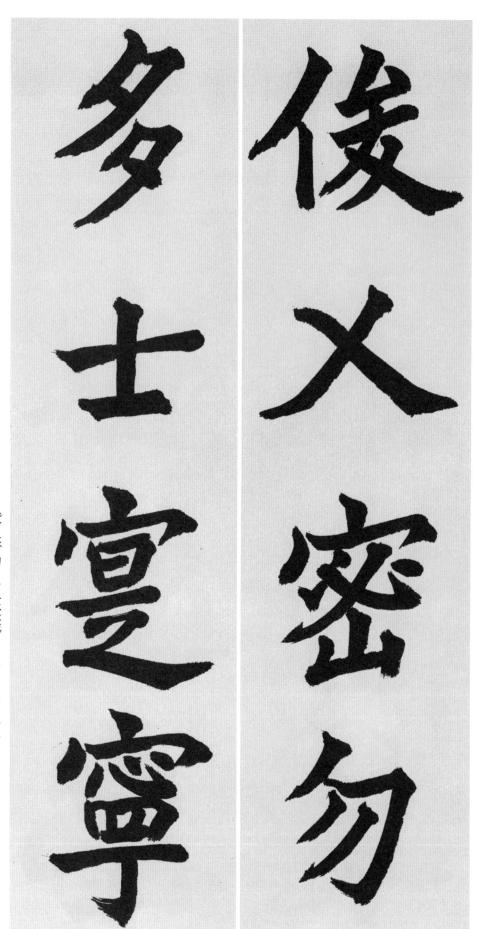

多 많을 다、士 선비 사、 寔 이 식、 寧 편안할 녕 영 준걸 준、 乂 어질 예、 密 빽빽할 밀、 勿 말 물 俊 준걸 준、 乂 어질 예、 密 빽빽할 밀、 勿 말 물

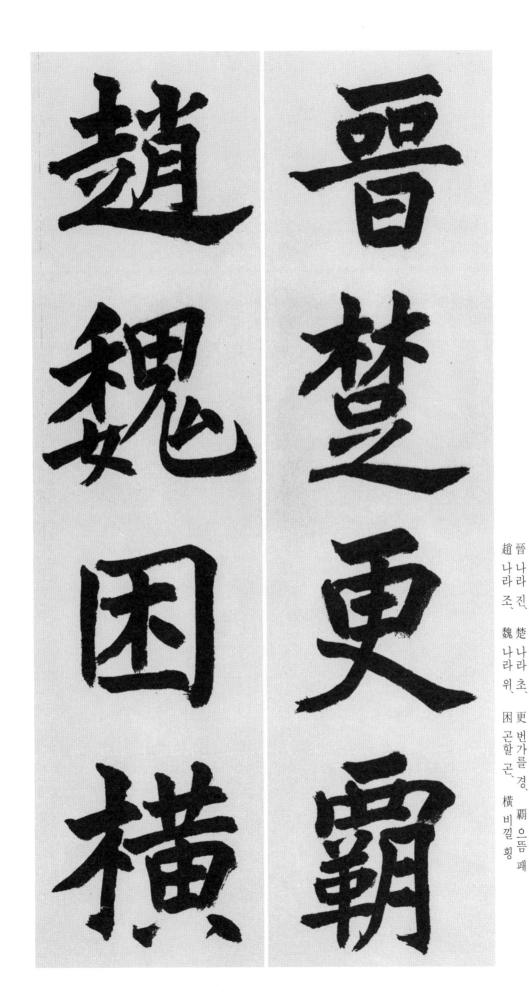

(趙)나라와 위(魏)나라는 원회에(連橫策) 때문에 곤란을 겪었다。(趙)나라와 위(魏)나라는 원회에(連橫策) 때문에 곤란을 겪었다. 조晉楚更覇 趙魏困橫 진초경패 조위고회

7 楷書千字文

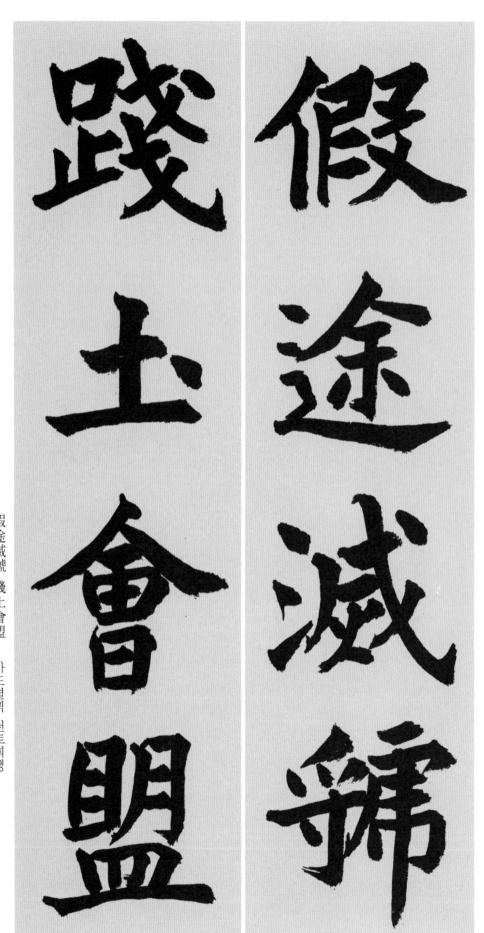

ㅗ, 진문공(晉文

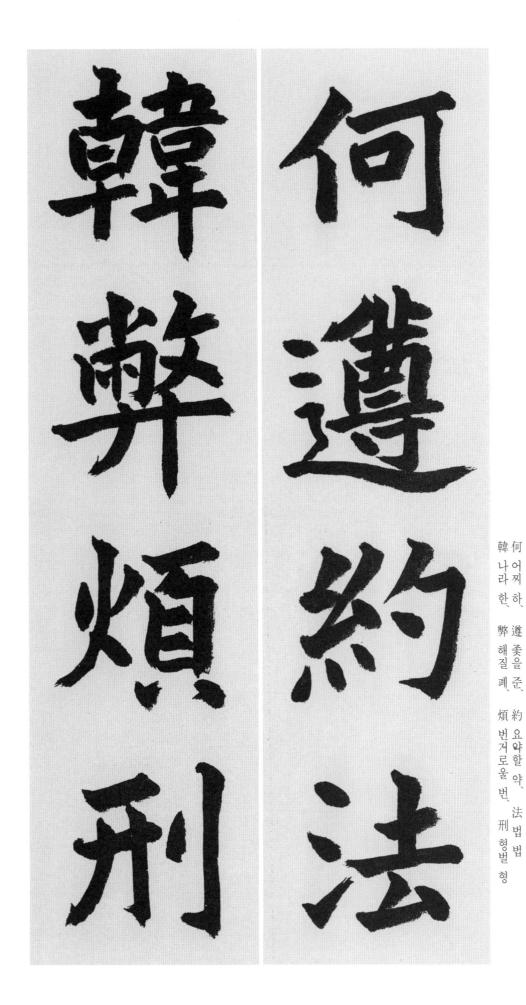

형합이로 폐해를 가져왔다。 소하(蕭何)는 줄인 법 세 조항이 지켰고 전하(蕭何)는 줄인 법 세 조항이 지켰고

한비(韓非)는 번거로운

楷書千字文

이목(李牧)은 군사 부리기를 가장 정밀하게 했다。 진(秦)나라의 백기(白起)와 왕전(王獰) 조나라의 염파(廉頗)와起翦頗牧 用軍最精 기전파목 용군최정

用쓸 용 軍 군사 군 最 가장 최 精 정할 정起 일어날 기 황 자를 전 頗 자못 파 牧 칠 목

輝巖 李喜哲

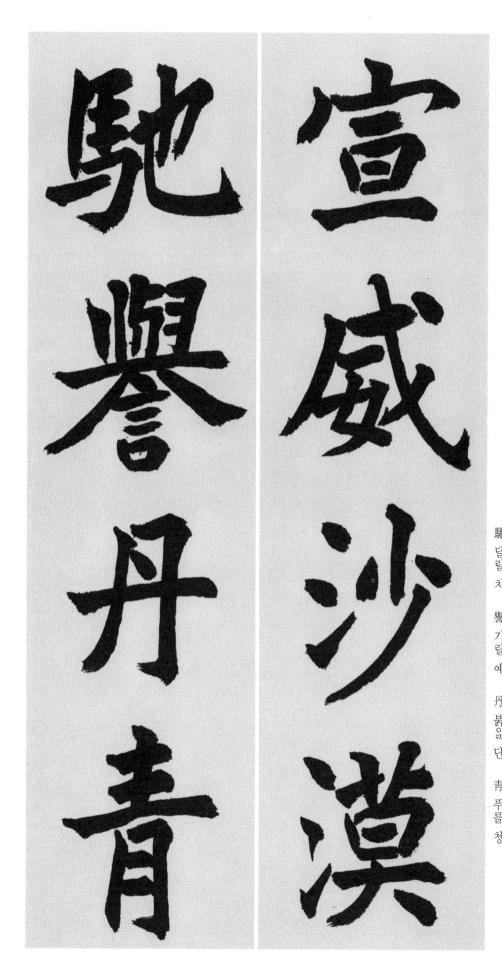

馳 달릴 치 선 위엄을 사막에까지 펼치니、宣威沙漠 馳譽丹靑 선의 譽 기릴 예 시니` 그 B'예를 채색이로 그려서 전했다。 선위사막 치예단청 丹 불을 단 단, 靑 푸를 청 막

百 일백 백、郡 고을 군、秦 나라 진、幷 아우를 병이 아우른 것이다。이 아우른 것이다。이 아우른 것이다。

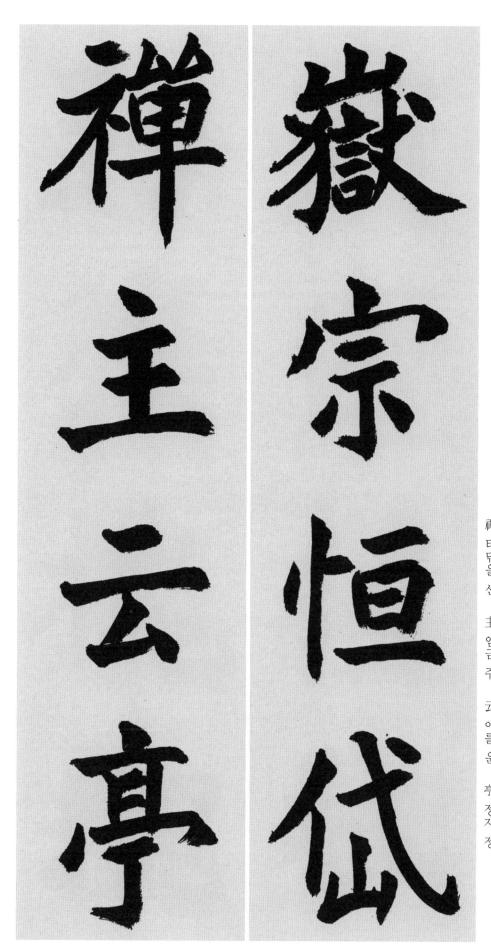

禪) 제사는 은은산(云云山)과 정조산(亭亭山)에서 주로 하였다。오악(五嶽) 중에는 향산(恒山)과 태산(泰山)이 이뜸이고, 봉선(封嶽宗恒岱 禪主云亭 악종향대 선주운정 、 主 임금 주、 云 이를 운、 宗 마루 종、 恒 항상 항、 · (古 대산 대 장자 정

한문과 자새, 계전과 적성, 한문자새 계전적성

鷄 計 계、田 밭 전、赤 붉을 적、城 재 성 雁 기러기 안、門 문 문、紫 붉을 자、塞 변방 새

輝巖 李喜哲

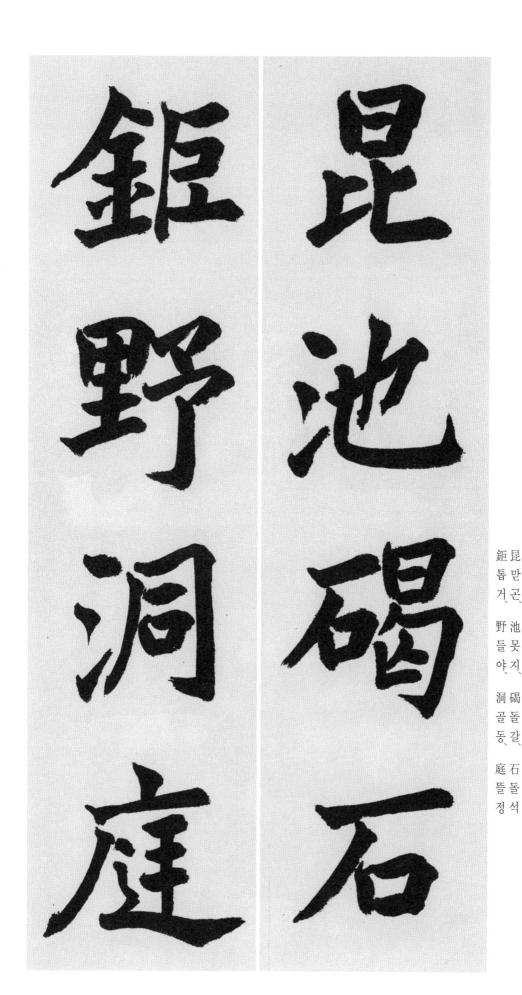

곤지와 갈석、 거야와 동정이.

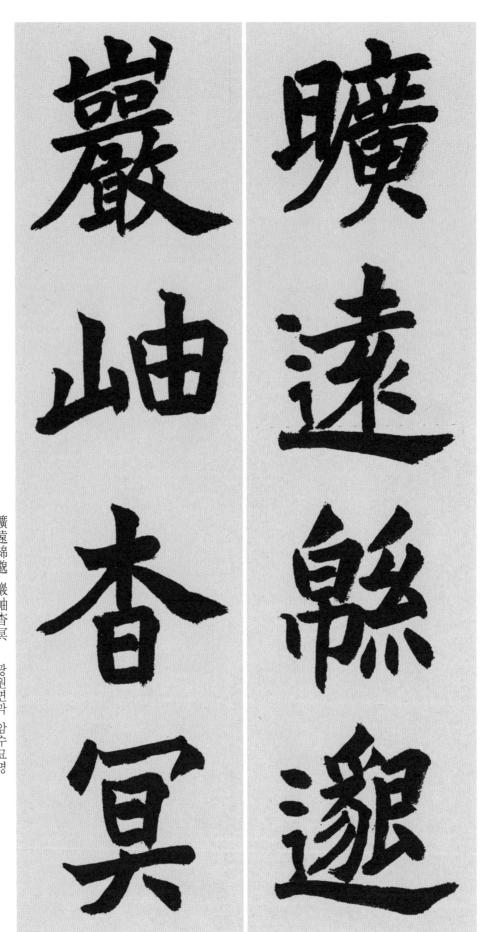

巖 바위 암、岫 멧부리 수、杳 아득할 묘、 冥 어두울 명 병 빌 광、遠 멀 원、綿 솜 면、邈 멀 막

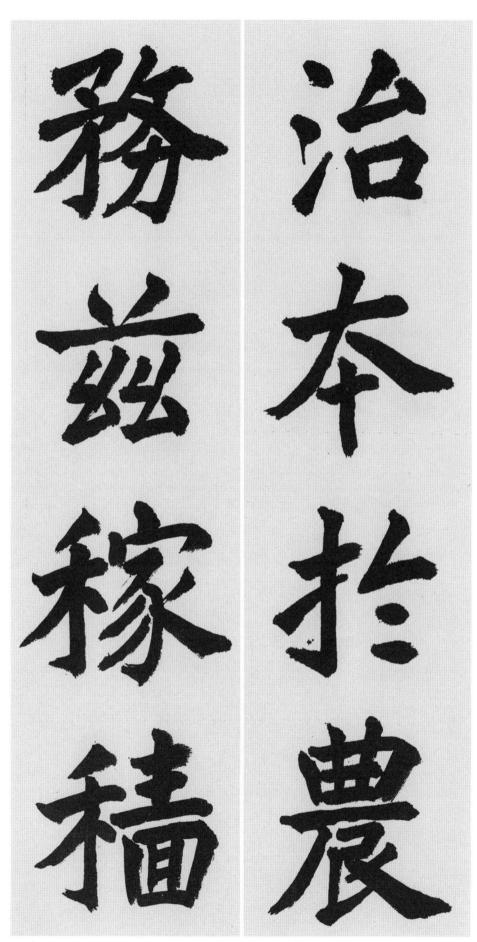

務 힘쓸 무、 玆 이 자、 稼 심을 가、 穡 거둘 색 다스릴 치、 本 그본 본、 於 어조사 어、 農 농사 농 가 사 이 자 용 청 차 하였다。 治 다스릴 치、 本 그본 본、 於 어조사 어、 農 농사 농 하 하였다。

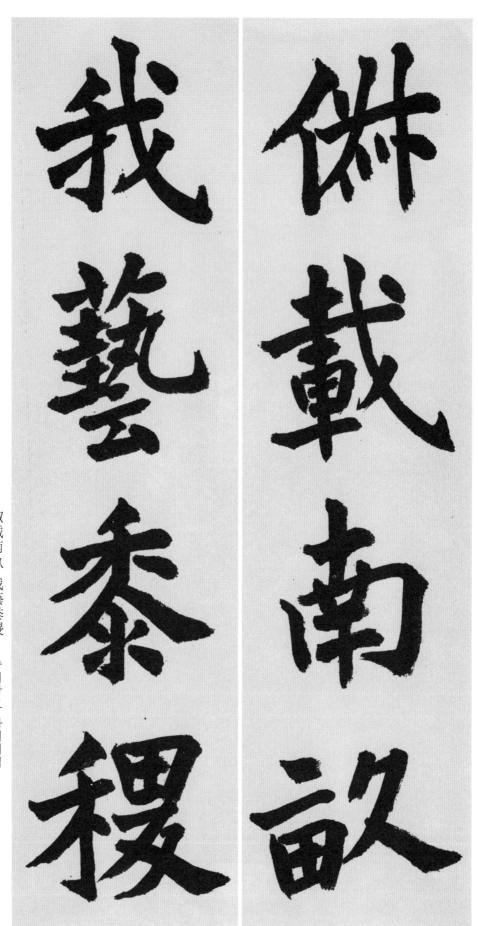

我 나 아, 藝 심을 예, 黍 기장 서, 稷 피 직 없 바로소 숙, 載 실을 재, 南 남녘 남, 畝 이랑 묘 俶 백로소 숙, 載 실을 재, 南 남녘 남, 畝 이랑 묘

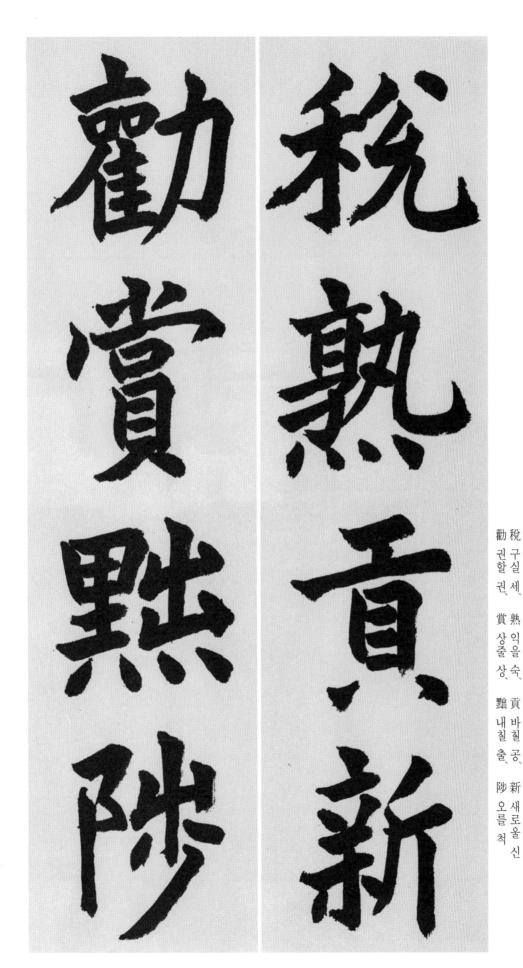

고 상으를 주되 무늬이한 사람이 내치고 유늬이한 사람이 느여이한다.이의 목식이로 세금이 내고 새 곡식이로 종묘에 제사하니, 권면하稅熟貢新 勸賞黜陟 세숙공신 권상출척

賞 상줄 상 상 點 내칠 출 중 陟 오를 척 신

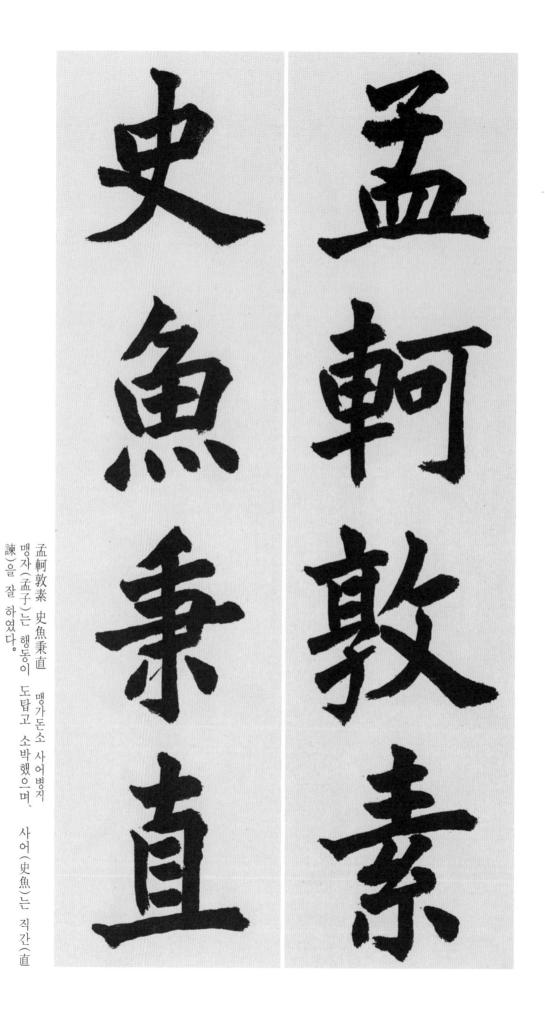

史역사사 魚물고기어 秉잡을병 直곤을 직孟 만맹 軻수레가 敦도타울돈 素바탕소

輝巖 李喜哲

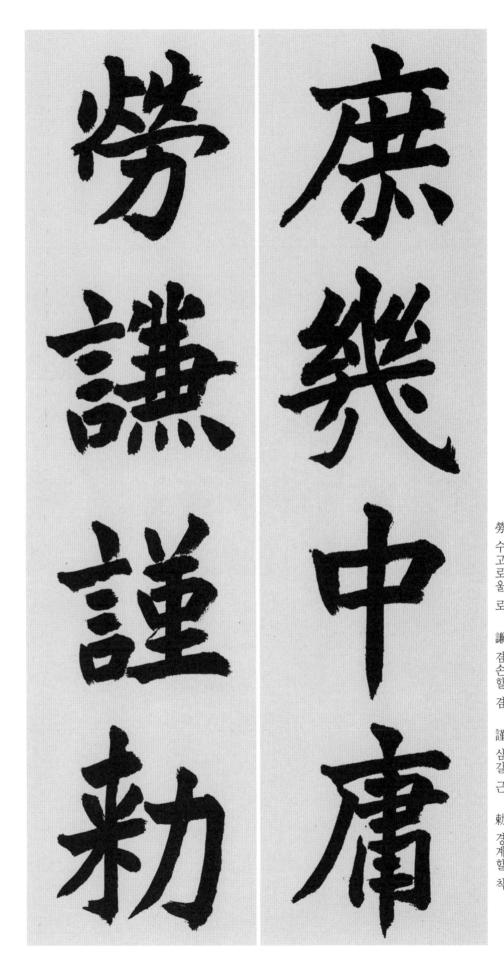

勞 수고로울 로、謙 겸손할 겸、謹 삼같 근、勅 경계할 최底 거의 서、幾 거의 기、中 가으데 중、庸 떳떳할 용底 幾中庸 勞謙謹勅 서기증용 노겸근최

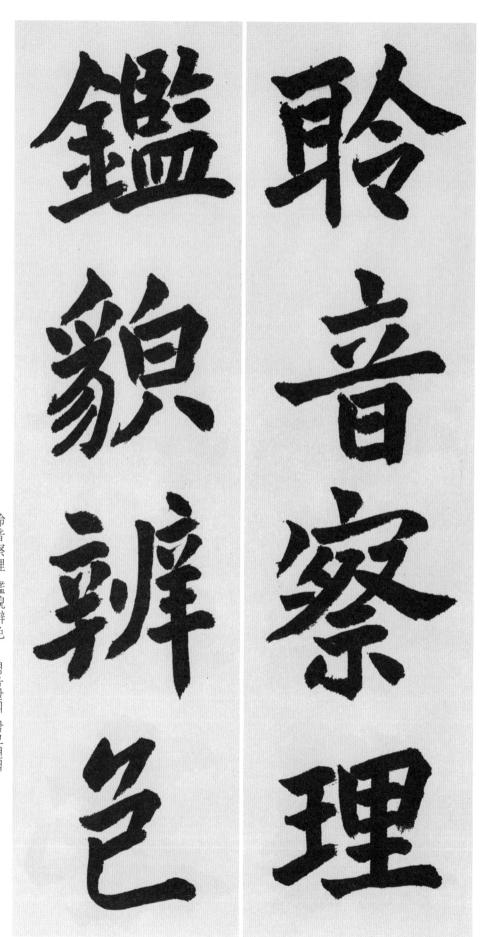

鑑 거울 감、 貌 모양 모、 辨 분변할 변、 色 빛 색 하 들을 령、 音 소리 음、 察 살필 찰、 理 다스릴 리 타音察理 鑑貌辨色 영음찰리 감모변색

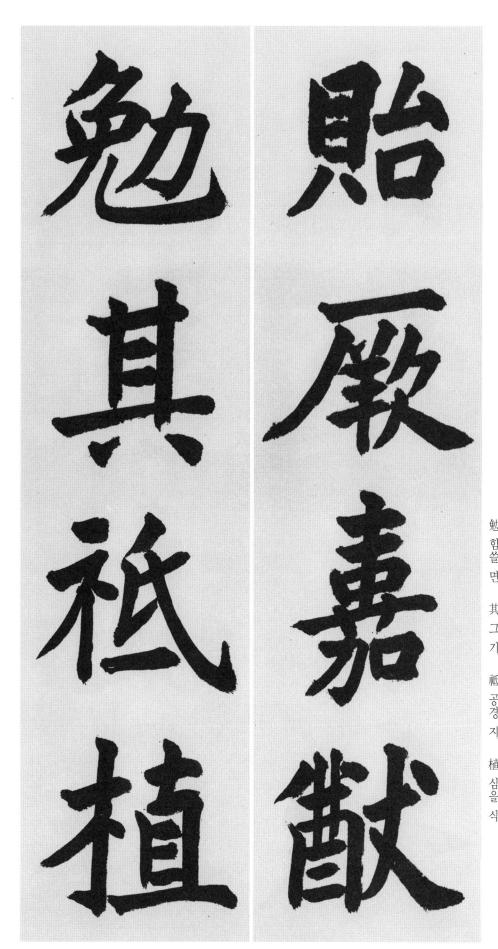

勉 힘쓸 면、其 그 기、祗 공경 지、植 심을 식 함께 하는 이 지, 제 그 권、嘉 아름다을 가, 제 꾀 유 함께라。

거심(抗拒心)이 극에 달함을 알라。 작기 몸을 살피고 남의 비방을 경제하며, 增 더할 증、抗 겨를 항、躬 呂 궁、譏 나무랄 기、 極 다 空 神 神 神

으총이 날로 더하면 항

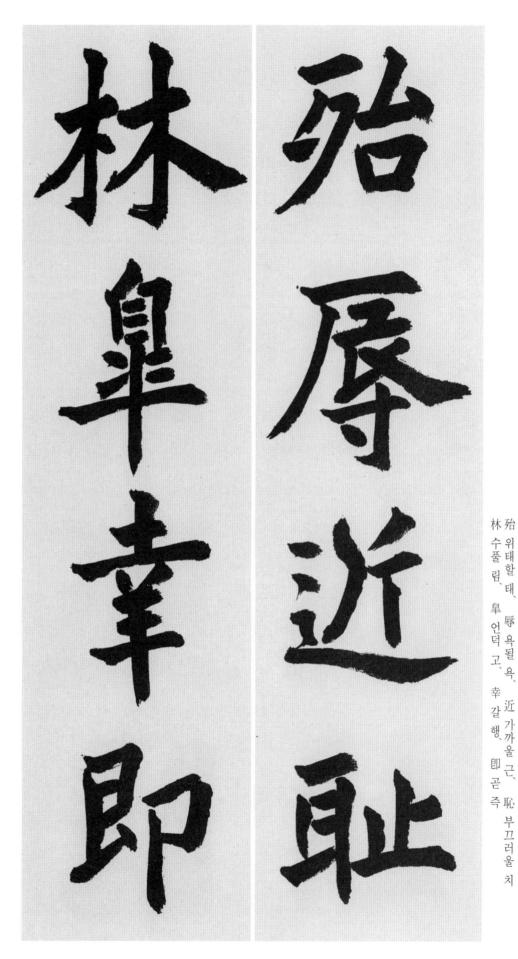

林 수풀 림、 皐 언덕 고、 幸 갈 행、 即 곧 즉 위태호 태、 辱 욕될 욕、 近 가까울 근、 恥 부끄러殆 위태할 태、 辱 욕될 욕、 近 가까울 근、 恥 부끄러殆 위태할 태、 통 욕될 욕、 近 가까울 근、 恥 부끄러움에 가 했다.

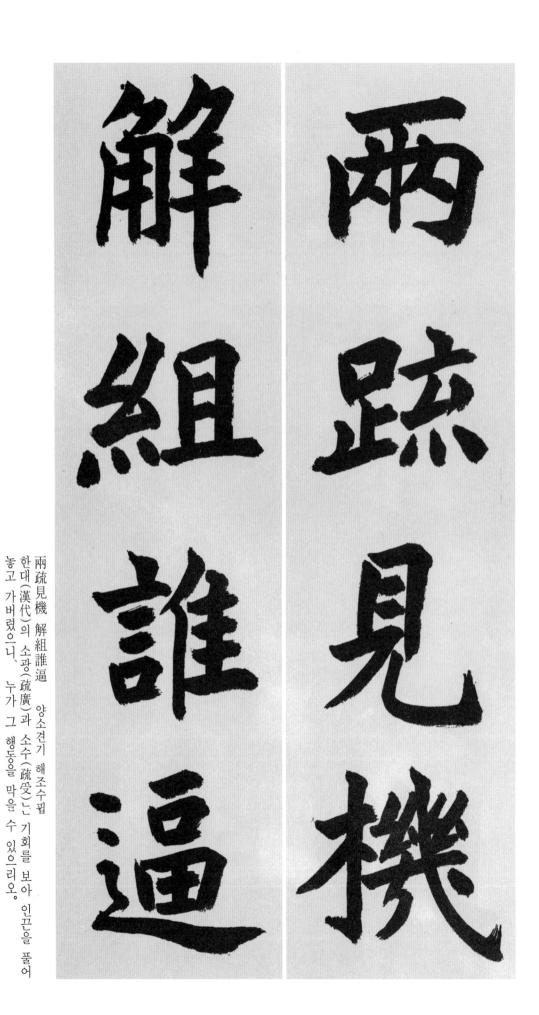

解弄テが、

逼 필박할 핍

輝巖 李喜哲

96

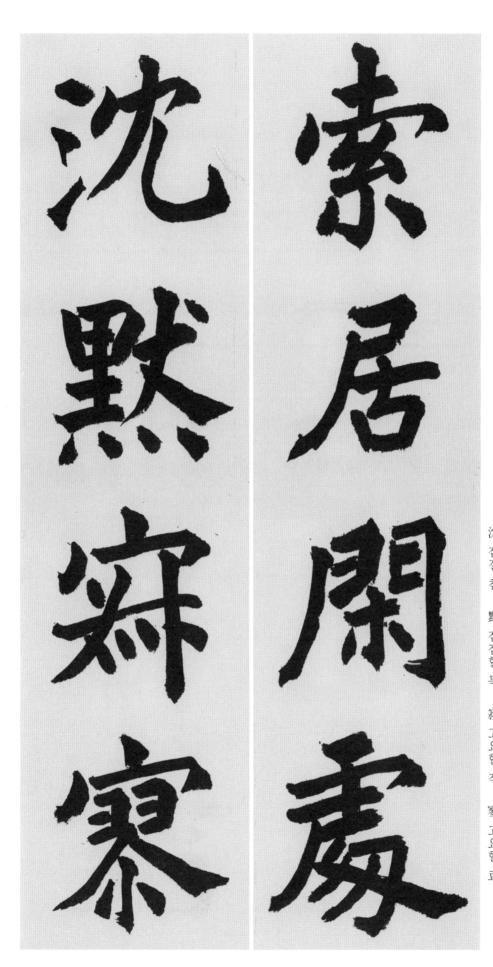

默 잠잠할 묵、寂 고요할 적、寥 고요할 료居 살 거、閑 한가할 한、處 곳 처 · 말 한 마디도 없이 고요하기만 하다。 색거한처 침묵적료

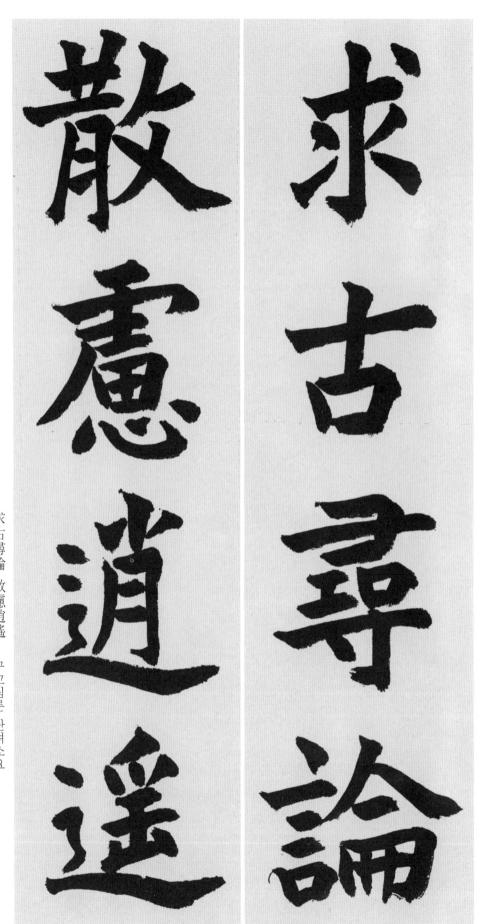

求古尋論 散慮逍遙 구고심론 산려소요 옛 사람의 글을 구하고 도(道)를 찾이며, 모든 생각을 흩어버리고평화로이 노닌다。 求 구할 구、 古 예 고、尋 찾을 심、 論 의논할 론

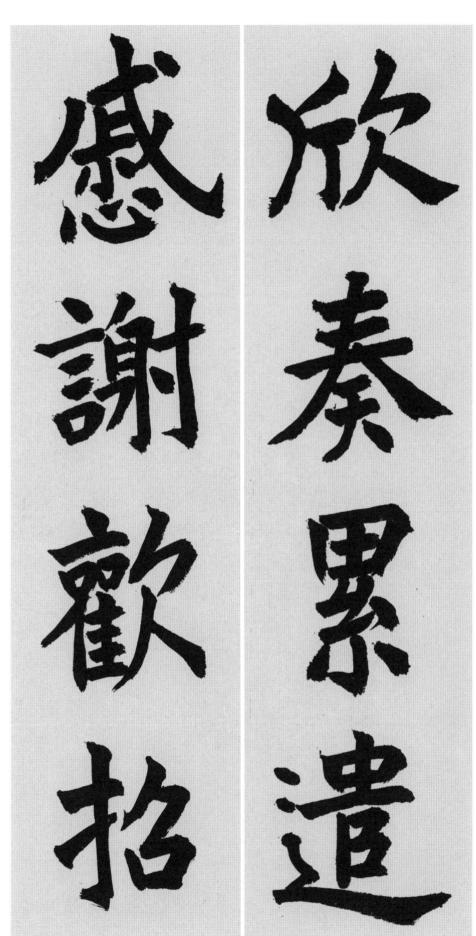

온다。 오다.

척흔 謝 물러갈 사 | 累 ト끼칠 루、 招 분 분 발 본 년 년 조 견

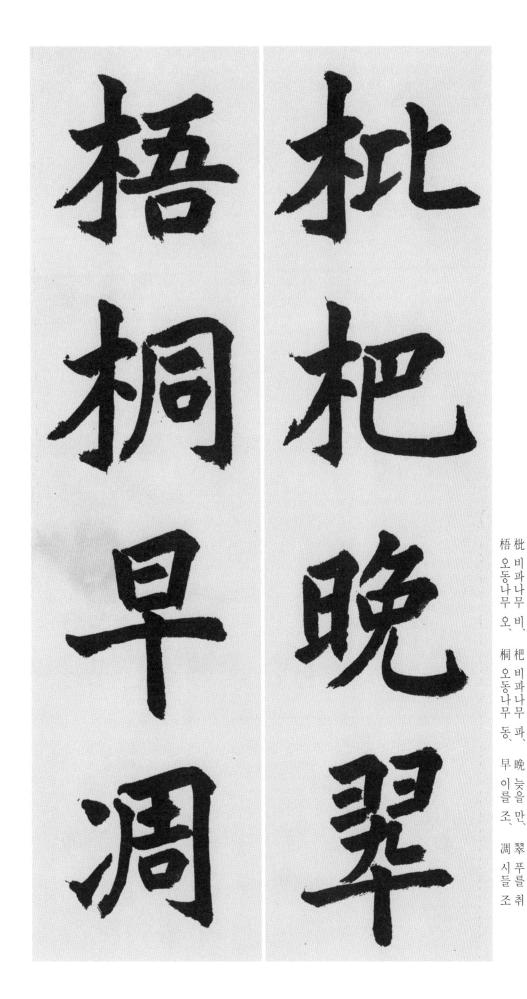

다。 비파나무 앞새는 늦도록 푸르고' 오동나무 앞새는 일찍부터 시든 枇杷晩翠 梧桐早凋 비파만취 오동조조

落 떨어질 락、 葉 잎 엽、 飄 나부낄 표、 颻 나부낄 요陳 묵을 진、 根 뿌리 그、 委 맡길 위、 翳 가릴 예味根委翳 落葉飄颻 진근위예 낙엽표요

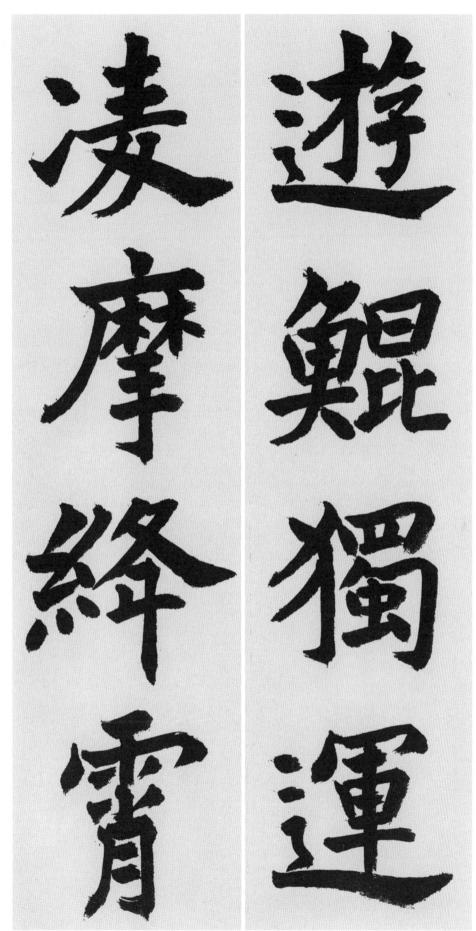

누비고 날아다닌다。 또됐獨運 凌摩絳霄 유고독안 능마강소

経 불을 장下運 움직일 운

寓 붙일 우、 目 눈 목、 囊 주머니 낭、 箱 상자 상마치 그을 주머니나 상자 속에 갈무리하는 것 같다。 마치 그을 주머니나 상자 속에 갈무리하는 것 같다。 자세히 보니耽讀翫市 寓目囊箱 타독완시 우목낭상

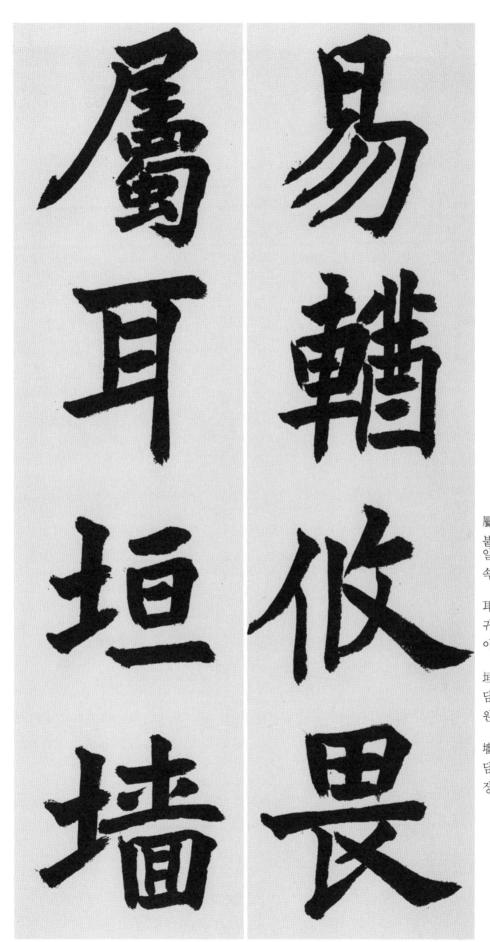

屬불일속 耳귀이 垣담원 墻담장 명되垣墻 이유수외속이원장 만한 일이니, 당해 귀를 기울여 듣는 것처럼 조심하라。

남이

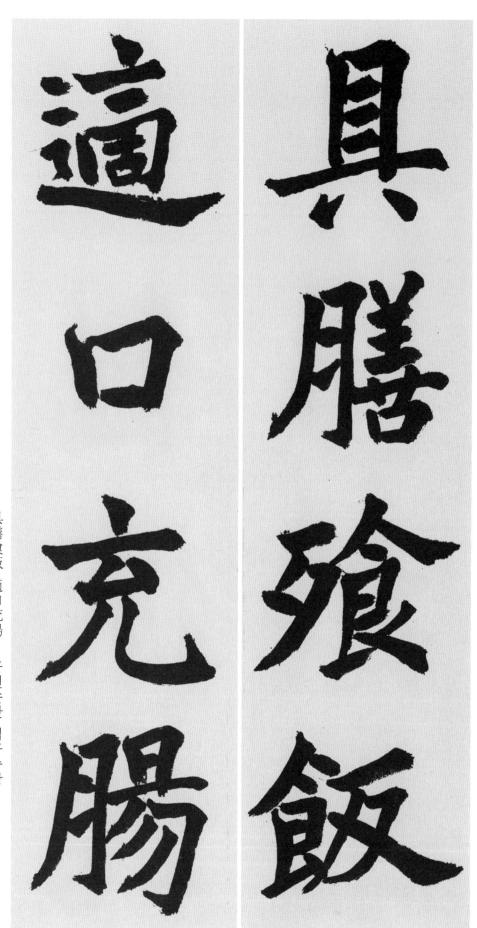

適 마침 적、 口 입 구、 充 채울 충、 腸 창자 장보 한 한 차을 갖추어 밥을 먹이니、 입맛에 맞게 창자를 채울 뿐이다。具膳飱飯 適口充腸 구선손반 적구총장

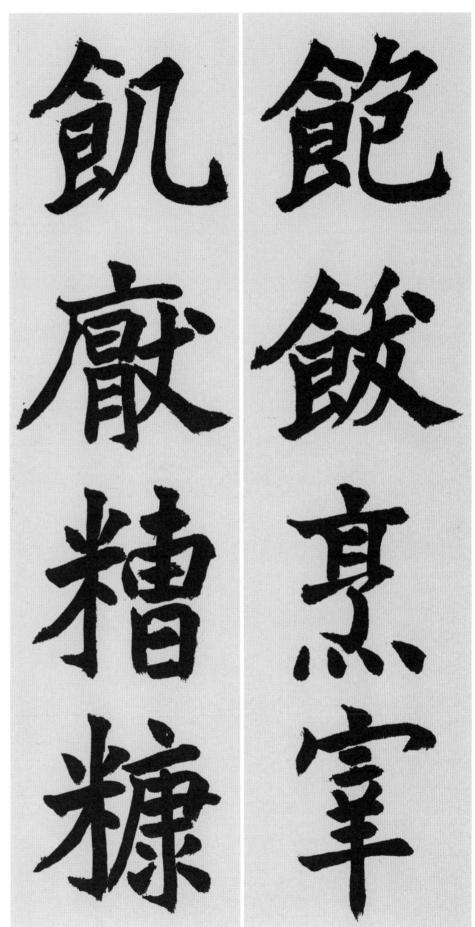

쌀겨도 만족스럽다。 빨치도 만족스럽다。 빨차 하우리 맛있는 요리도 먹기 싫고, 굶주리면 술지게미와

-릴 기、厭 싫을 염、糟 지게미 조、糠 겨 강 자부를 포、飫 배부를 어、烹 삶을 팽、宰 재상 재

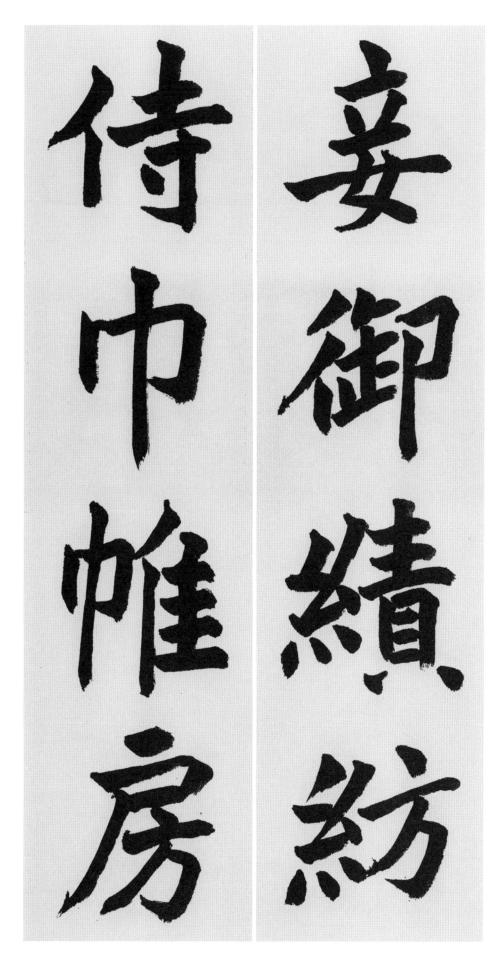

성긴다。 성의 기계 생각 시간 하는 사건의 병을 가지고 남편을 어떠나 접은 길쌈을 하고, 안방에서는 수건과 병을 가지고 남편을 충御績紡 侍巾帷房 철어적방 시간유방

權 장막 유 房 방 방

銀 은 은 , 燭 촛불 촉、 煒 빛날 위、 煌 빛날 황納 현집 환、 扇 부채 선、 圓 등글 원、潔 깨끗할 결비단 부채는 등글고 깨끗하며、 은빛 촛불은 화황하게 빛난다。紈扇圓潔 銀燭煒煌 확선원결 은촉위황

筍 げた む 한 象 코끼리 상 차 평상 상夕 저녁 석 寐 잘 매

낮잠을 즐기거나 밤잠을 누리는、 상아로 장식한 대나무 침상이다。晝眠夕寐 藍筍象牀 - 주면석매 남순상상

손을 들고 발을 굴러 춤을 추니、 기쁘고도 편안하다。矯手頓足 悅豫且康 교수돈족 열예차강 悦 기쁠 열、豫 기쁠 예、且 또 차、矯 들 교、手 손 수、頓 두드릴 돈、 康 편안 강

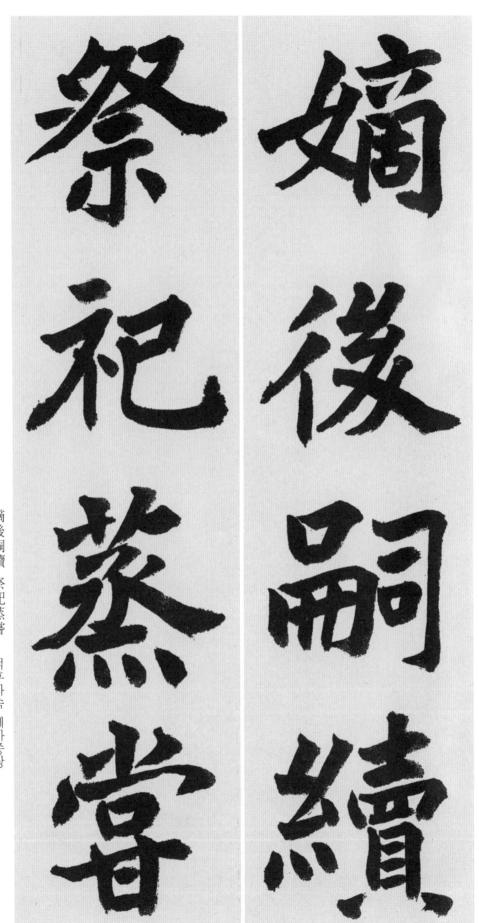

祭 제사 제、 祀 제사 사、 蒸 찔 증、 嘗 맛볼 상 龋後嗣續 祭祀蒸嘗 목주사속 제사증상 등 기낸다。 이어, 겨울의 증(蒸)제사와 가을의 상(嘗) 제상를 지낸다。

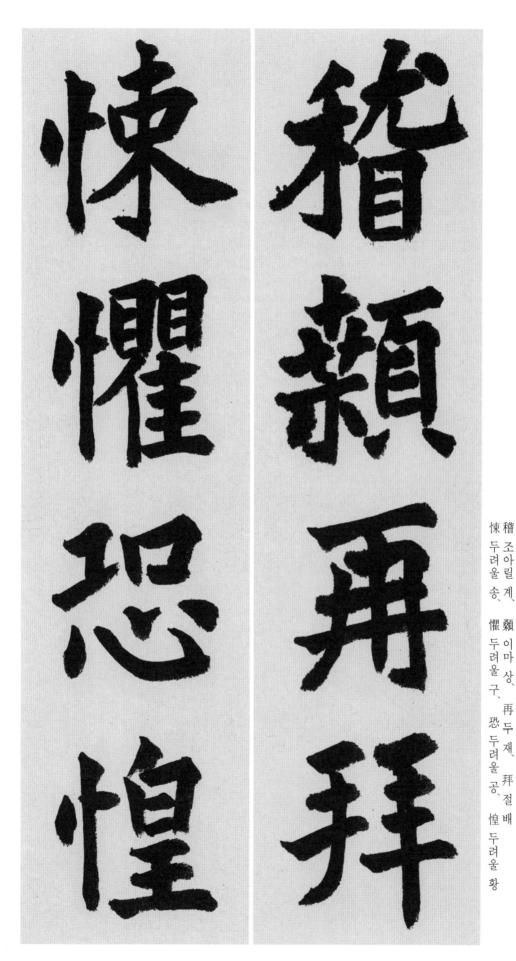

이마를 조아려서 두 번 절하고、 두려워하고 공경한다。稽顙再拜 悚懼恐惶 - 계상재배 송구공황

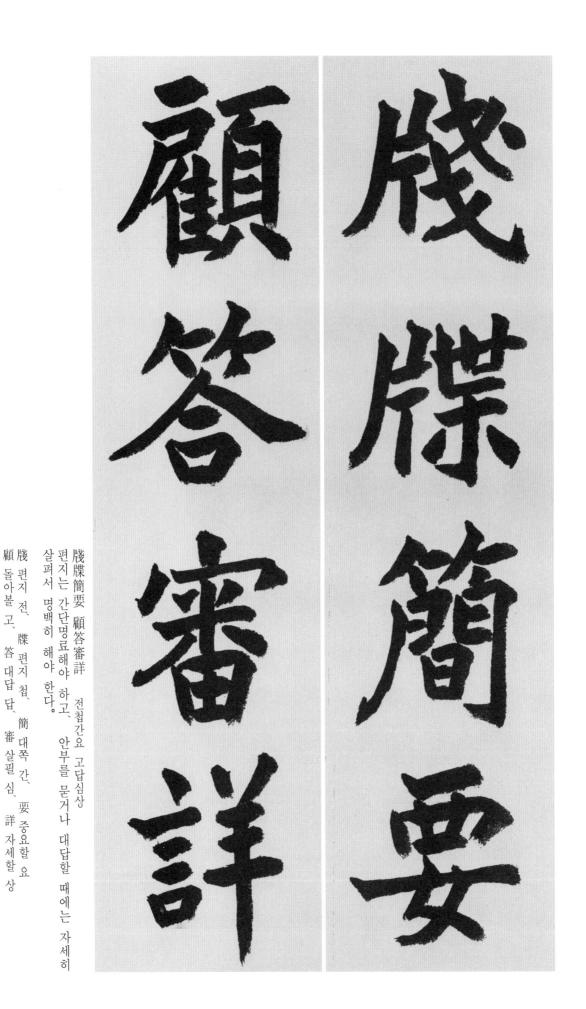

輝巖 李喜哲 116

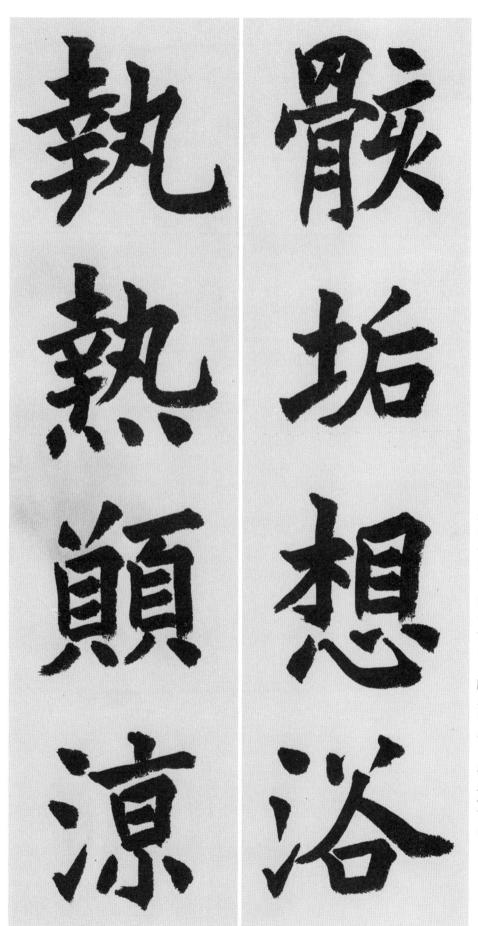

동에 때가 끼면 목욕할 것을 생각하고, 하기를 바란다。 뜨거운 것을 잡이면 시원

9 想 願 원합 원、 凉 서늘할 량

駭 놀랄 해、 躍 뛸 약、 超 뛰어넘을 초、 驤 달릴 양 址 가 려、 騾 노새 라、 犢 송아지 독、 特 수소 특 驢騾犢特 「駭躍超驤」 여라독특 해약초양

도적을 처벌하고 베며(誅斬賊盜 捕獲叛亡 배반자와 도망자를 사로잡는다。

嵇布

は

明

元

輝巖李喜哲

對 서른근 균 (馬鈞)이 기교가 있었고、 と留(蒙恬)이 낮을 만들고、 恬筆倫紙 鈞巧任鈞 역의 巧 공교할 교、任 맡길 임、釣 낚시 圣筆 失 필、倫 인亞 륜、紙 종이 지 고、 임공지(任公子)는 낚시를 잘했다。 들고、 채륜(蔡倫)은 종이를 만들었고、 염필륜지 균교임조

마 균

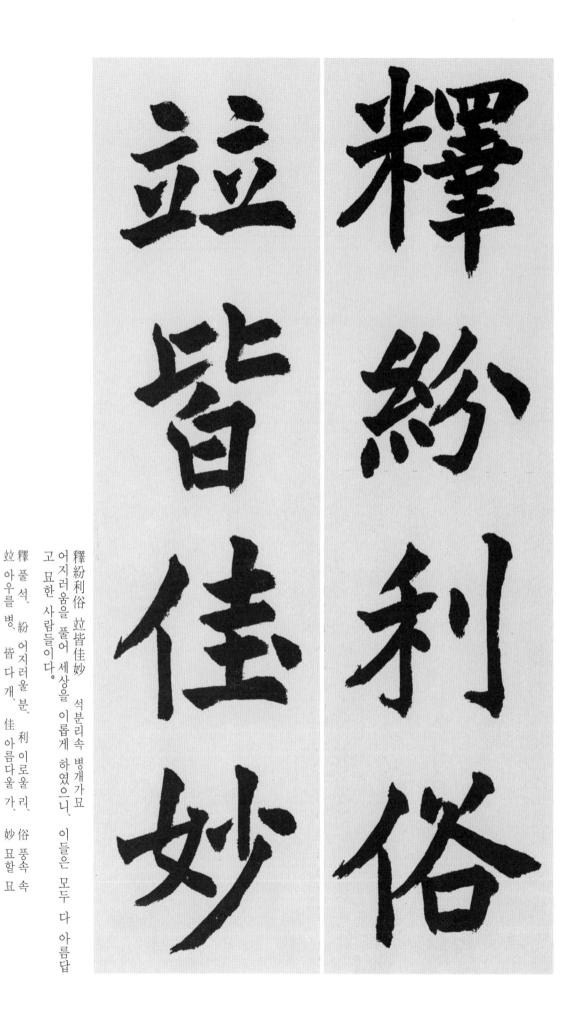

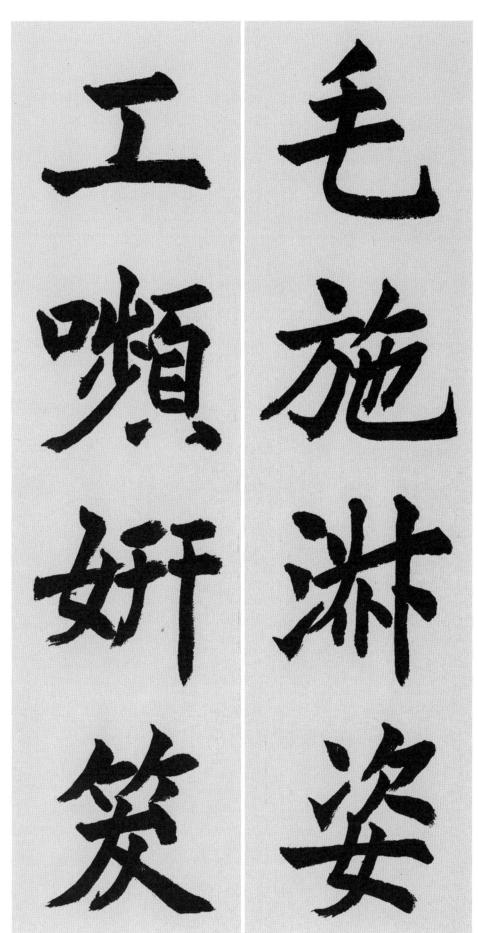

돈 될 모、 奄 베풀 시、 郞 밝으로 욱、 鉖 사내 사고 웃음이 곱기도 하였다。 고 웃음이 곱기도 하였다。 毛施淑姿 工嚬妍笑 모시숙자 ð빈연소

工 장인 공、 嚬 찡그릴 빈、 妍 고울 연、 笑 웃음 소毛 털 모、 施 베풀 시、 淑 맑을 숙、 姿 자태 자

年矢每催 羲暉朗曜 원시매최 희휘랑요

義 年 해 년 ,

年 対 り り、

T、 朗 計9 라、 コ

o. 曜 빛날 요

햇빛은 밝고 빛나기만

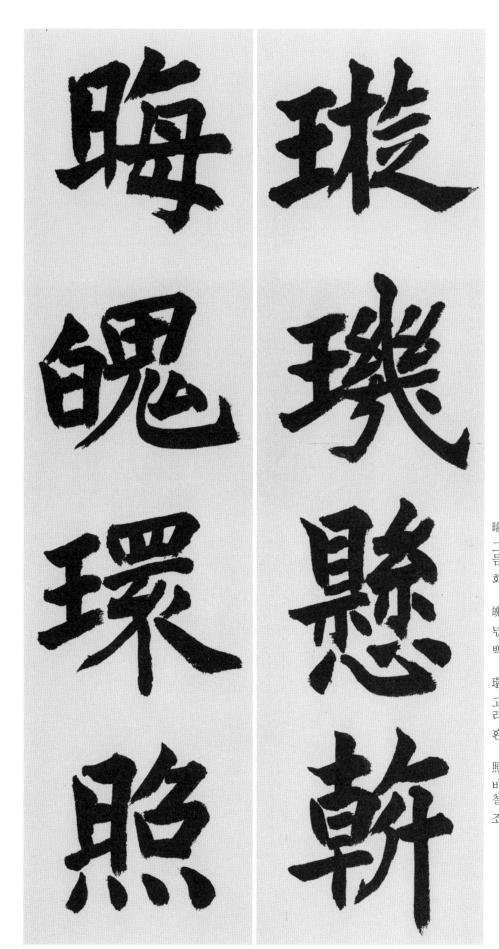

들면서 비취준다。 선기옥형(璇璣玉衡)이 조장에 매달려 돌고, 저두움과 밝아이 돌고璇璣懸斡 晦魄環照 선기현알 회백환조

環 ヱ리 む、 照斡 비돌 일 조

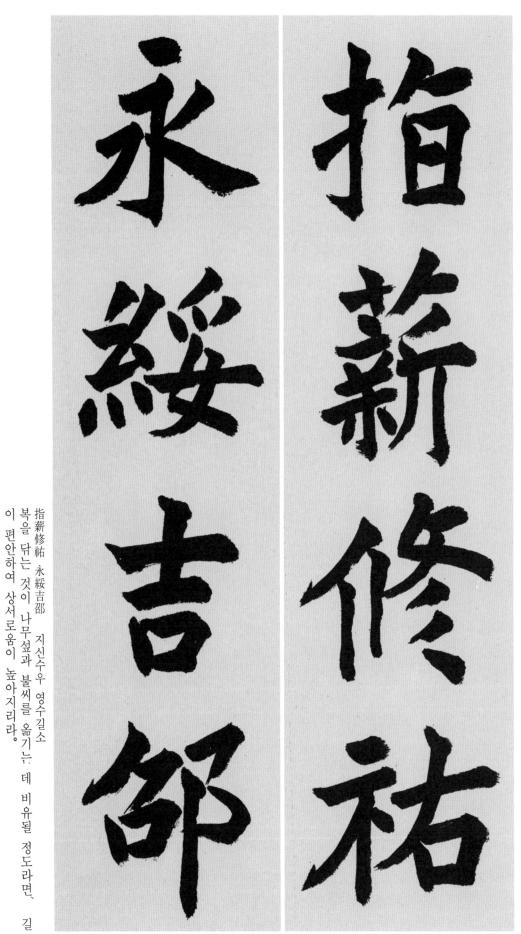

吉 길할 길、

邵 祐보을소

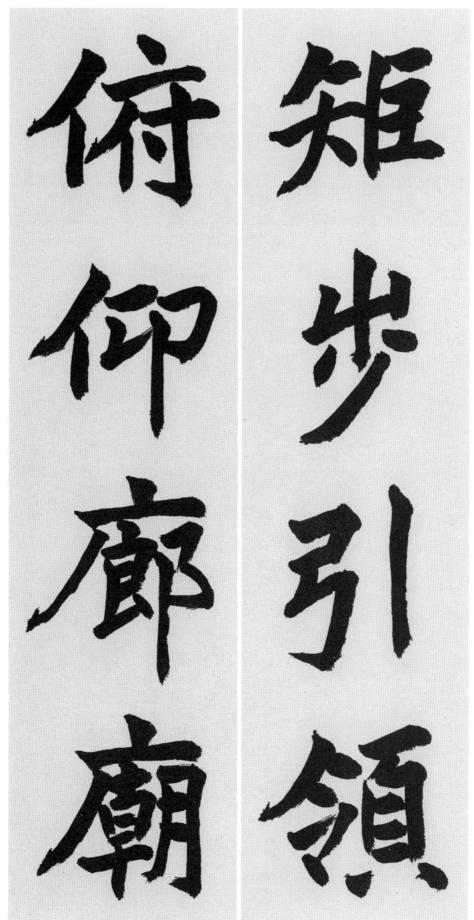

르고 내린다。 절음질이를 바르게 하면 옷차림og 단점히 하고, '낭묘(廊廟)에 오矩步引領 俯仰廊廟 '구보인령 부장랑묘

俯 구부릴 부、仰 우러러볼 앙、廊 행랑 랑、廟 사당 묘矩 법 구、 步 걸음 보、 引 이끌 인、 領 거느릴 령

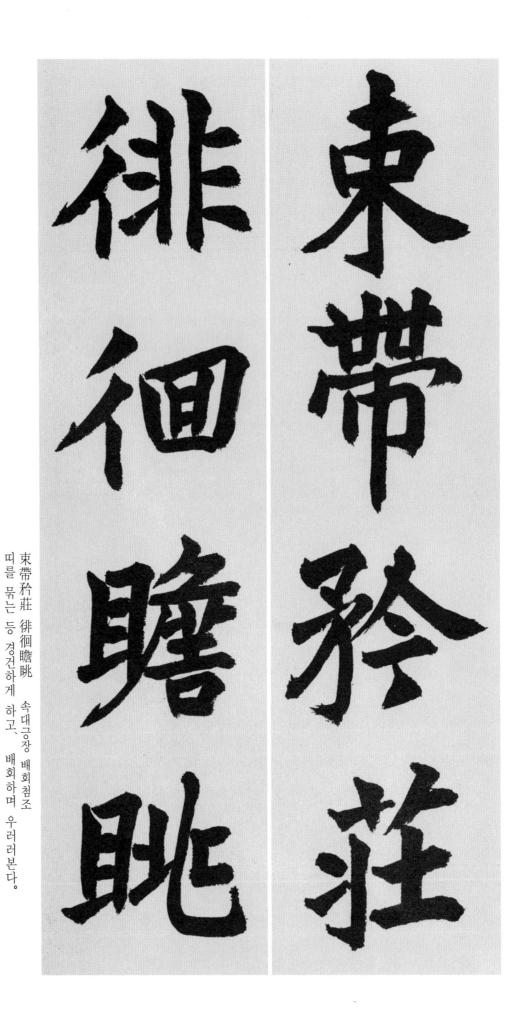

排 州회シ 州、

· " 徊 배회할 회 (瞻 볼 첨 (眺 바라볼 조 帯 띠 대) 矜 자랑 그 (莊 씩씩할 장

輝巖 李喜哲

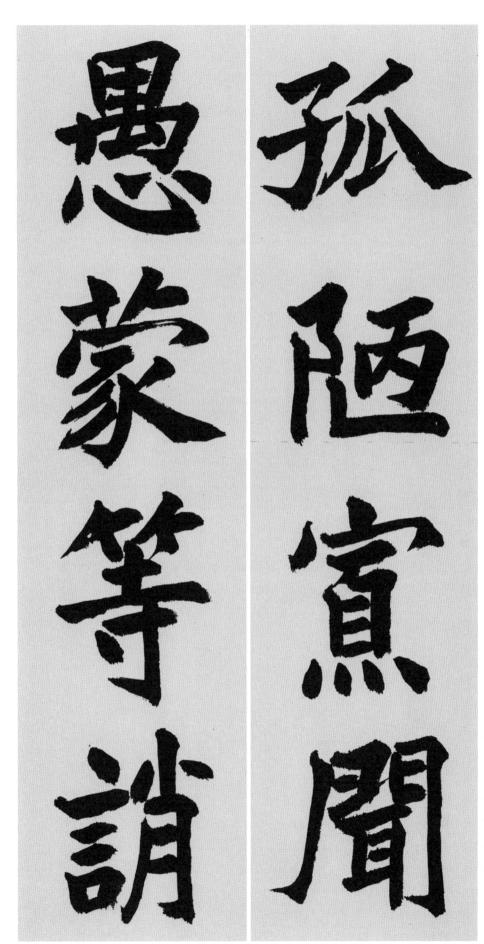

을 듣게 마련이다。 교투하고 배움이 적이면 어리석고 몽매한 자들과 같아서 남의 책망弧陋寡聞 愚蒙等誚 고루과문 우몽등초

愚 어리석을 우´蒙 어릴 몽´等 무리 등´ 誚 꾸尽을 초 狐 외로울 고´ 陋 더러울 루´寡 적을 과´ 聞 들을 문

焉 어조사 언、哉 어조사 재、 乎 어조사 호、 也 이끼 야어조사라 이르는 것에는 언(焉)・재(哉)・호(乎)・야(也)가 있다。謂語助者 焉哉乎也 의어조자 언재호야

犢독/118	南남/88	軍 군 / 80	昆곤/85	堅 견 / 56		
敦 돈 / 90	納甘/63	郡 군 / 82	鯤 곤 / 103	見견/96	可 가 / 29	
頓돈 / 113	囊 낭 / 104	宮 궁 / 59	拱 공 / 19	遣 견 / 99	家 가 / 68	
冬동/8	柰내/13	躬 궁 / 94	恭 공 / 25	結 결 / 10	駕 가 / 70	
同 동 / 50	乃내 / 16	勸권/89	호 공 / 33	潔 결 / 110	假 가 / 78	
動 동 / 54	內내 / 64	闕 궐 / 12	孔공/50	謙 겸 / 91	稼 가 / 87	
東 동 / 57	女년/26	厥 궐 / 93	功 공 / 71	景 경 / 31	軻 가 / 90	
洞 동 / 85	年년 / 124	歸 刊 / 21	公공/74	慶경/34	嘉가 / 93	
桐 동 / 101	念념/31	貴刊/46	貢공/89	競 경 / 35	歌 가 / 112	
杜 두 / 66	寧 녕 / 76	規 규 / 51	恐 공 / 115	敬 경 / 36	佳 가 / 122	
得 득 / 27	農 농 / 87	鈞 균 / 121	工 공 / 123	竟 경 / 43	회각/71	
騰 등 / 10	能 능 / 27	克 子 / 31	果과/13	京 경 / 57	簡간 / 116	
登 등 / 44	С	極 극 / 94	過과/27	涇 경 / 58	竭 갈 / 37	
等 등 / 129	多다/76	謹근/91	寡과/129	驚 경 / 59	碣갈/85	
2	短단/28	近근/95	官관/15	經경/66	敢 감 / 25	
羅라/67	端단/32	根 근 / 102	觀관/59	卿 경 / 67	甘 감 / 45	
騾라/118	旦단/73	金 금 / 11	冠관/69	輕 경 / 70	感 감 / 75	
洛락/58	舟단/81	禽금/60	光광/12	傾 경 / 74	鑑 감 / 92	
落락/102	達달/64	琴금/120	廣광/64	更 경 / 77	甲 旮 / 61	
蘭란/39	淡 담 / 14	及 급 / 23	匡광/74	啓 계 / 61	岡 강 / 11	
藍 람 / 111	談 담 / 28	給급/68	曠광/86	階 계 / 63	薑 강 / 13	
朗 랑 / 124	答답 / 116	矜 궁 / 128	槐 괴 / 67	溪 계 / 72	羌 강 / 20	
廊 랑 / 127	唐당/17	豊 기 / 25	虢 괵 / 78	鷄 계 / 84	絳 강 / 103	
來 래/8	堂당/33	근 기 / 28	交 교 / 51	誡 계 / 94	糠 강 / 107	
良량/26	當당 / 37	器 기 / 29	矯 교 / 113	稽 계 / 115	康 강 / 113	
量 량 / 29	棠당/45	基 기 / 43	巧교/121	羔 고 / 30	芥개 / 13	
兩 량 / 96	大대 / 24	氣 기 / 50	駒 구 / 22	姑 고 / 49	盖 개 / 24	
糧 량 / 108	對대 / 61	既 기 / 65	驅 子 / 69	鼓 고 / 62	改개 / 27	
凉량 / 117	岱대/83	綺 기 / 75	九子/82	藁 고 / 66	皆 개 / 122	
몸 려 / 9	帶 대 / 128	起 기 / 80	求子/98	高고/69	巨거/12	
麗 려 / 11	德덕/32	幾 7] / 91	具구/106	皐 고 / 95	去 거 / 45	
黎려/20	陶 도 / 17	其 기 / 93	ㅁ구/106	古고/98	據 거 / 58	
慮려/98	道 도 / 19	譏 7] / 94	舊子 / 108	故 고 / 108	車 거 / 70	
驢 려 / 118	都 도 / 57	機 기 / 96	懼 구 / 115	顧 고 / 116	鉅 거 / 85	
力력/37	圖도/60	飢 기 / 107	垢 子 / 117	孤고/129	居 거 / 97	
歷 력 / 100	途 도 / 78	璣 기 / 125	矩 子 / 127	谷곡/33	渠 거 / 100	
連 련 / 50	盗 도 / 119	吉길 / 126	國 국 / 17	轂곡/69	舉거 / 112	
輂 런 / 69	篤 독 / 42	∟	鞠 국 / 25	曲곡/73	建건/32	
列 렬(열) / 7	獨독/103	難 난 / 29	君 군 / 36	崑곤/11	巾 건 / 109	
졨 렬 / 26	讀독/104	男남 / 26	群군/65	困 곤 / 77	劍 검 / 12	

疏仝/96	詳상 / 116	碑 비 / 71	弁 변 / 63	墨묵/30	萬 만 / 23	廉 碧 / 53
逍仝/98	想 상 / 117	枇 비 / 101	辨 변 / 92	默号/97	滿 만 / 55	수 령 / 42
霄仝/103	塞 새 / 84	賓 빈 / 21	別 増 / 46	文 문 / 16	晚 만 / 101	靈 령 / 60
少소/108	穑 색 / 87	嚬 빈 / 123	丙 병 / 61	問 문 / 19	忘 망 / 27	聆 령 / 92
嘯소/120	色 색 / 92	—— Х	둈병/68	門 문 / 84	圏 망 / 28	領 령 / 127
笑 仝 / 123	索 색 / 97	師사/15	幷 병 / 82	聞 문 / 129	邙 망 / 58	禮 례 / 46
邵소/126	生생 / 11	四사 / 24	秉 병 / 90	物 물 / 55	莽 망 / 100	隷 례(예) / 66
屬속/105	笙 생 / 62	使사 / 29	竝 병 / 122	勿 물 / 76	亡 망 / 119	露 로 / 10
續속/114	屠서/8	絲사/30	寶 보 / 35	靡 口 / 28	寐 매 / 111	路 豆 / 67
俗속/122	西서 / 57	事사/36	步 보 / 127	美 미 / 42	每 叫 / 124	勞 로 / 91
束 속 / 128	書서 / 66	似사/39	服복/16	糜 미 / 56	盟 맹 / 78	老豆/108
飱を/106	黍서/88	斯사/39	伏 복 / 20	微 미 / 73	孟맹/90	祿록/70
率 舎 / 21	庶서 / 91	思사 / 41	覆복/29	民 민 / 18	面 면 / 58	論 론 / 98
松舍/39	席 석 / 62	辭 사 / 41	福복/34	密 밀 / 76	綿 면 / 86	賴 뢰 / 23
悚 舎 / 115	石석/85	仕사 / 44	本본/87	н	勉 면 / 93	寥 豆 / 97
收 宁/8	夕석 / 111	寫사 / 60	鳳봉/22	薄 박 / 38	眠 면 / 111	僚 豆 / 120
水 宁 / 11	釋 석 / 122	舍사 / 61	奉봉/48	盤 반 / 59	滅 멸 / 78	龍룡/15
垂 수 / 19	善 선 / 34	肆사/62	封봉/68	磻 반 / 72	鳴 명 / 22	樓 루 / 59
首 수 / 20	仙선 / 60	士사 / 76	父 早 / 36	飯반/106	名명/32	累루/99
樹 仝 / 22	宣 선 / 81	沙사/81	夫 早 / 47	叛 반 / 119	命 명 / 37	陋 루 / 129
殊 仝 / 46	禪선 / 83	史사/90	婦 부 / 47	發 발 / 18	明 명 / 64	流 异 / 40
隨 수 / 47	膳 선 / 106	謝사/99	傅 부 / 48	髮 발 / 24	銘 명 / 71	倫 륜 / 121
受令/48	扇선 / 110	嗣사 / 114	浮早/58	方 방 / 23	툇명/86	律 量 / 9
守 仝 / 55	璇 선 / 125	祀사 / 114	府 早 / 67	傍 방 / 61	慕모/26	勒 륵 / 71
獣 수 / 60	設 설 / 62	射사 / 120	富부/70	紡 방 / 109	母 모 / 48	凌릉/103
岫 仝 / 86	攝섭 / 44	散산/98	阜 부 / 73	房 방 / 109	貌 모 / 92	李리/13
誰 仝 / 96	成 성/9	霜 상 / 10	扶 早 / 74	背 배 / 58	毛모/123	履리/38
手수/113	聖성/31	翔 상 / 14	俯 부 / 127	陪 배 / 69	木목 / 23	離 리 / 52
修 仝 / 126	聲 성 / 33	裳상/16	分분/51	杯 배 / 112	睦목/47	理리/92
宿 숙(수) / 7	盛 성 / 39	常 상 / 24	墳 분 / 65	拜 배 / 115	牧목/80	利 리 / 122
夙숙/38	誠 성 / 42	傷 상 / 25	紛 분 / 122	徘 배 / 128	目목/104	鱗 린 / 14
叔숙/49	性 성 / 54	上상/47	不불 / 40	白 백 / 22	蒙 몽 / 129	臨 림 / 38
孰숙/73	星성/63	相상/67	弗 불 / 52	伯 백 / 49	杳묘/86	林 림 / 95
俶숙/88	城성/84	賞 상 / 89	悲 비 / 30	百백/82	畝 显 / 88	立 립 / 32
熟숙/89	省성/94	箱 상 / 104	非 비 / 35	魄 백 / 125	妙显/122	
淑숙/123	歲 세 / 9	象 상 / 111	卑비/46	煩 번 / 79	廟 묘 / 127	磨마/51
筍순/111	世세 / 70	床 상 / 111	比비/49	伐 벌 / 18	無 무 / 43	摩叶/103
瑟슬/62	稅 세 / 89	觴 상 / 112	匪 비 / 53	法 법 / 79	茂 무 / 71	莫막 / 27
習合/33	所소/43	嘗 상 / 114	飛 비 / 59	璧 벽 / 35	武 早 / 75	漠 막 / 81
陞 승 / 63	素 仝 / 90	顙 상 / 115	肥 비 / 70	壁 垟 / 66	務 무 / 87	邈 막 / 86

貞정 / 26	爵작/56	陰음/35	右 우 / 64	暎 영 / 40	愛 애 / 20	承令/64
正 정 / 32	潛 잠 / 14	音음/92	禹 우 / 82	쑞 영 / 43	夜 야 / 12	始시/16
定 정 / 41	箴 잠 / 51	邑읍/57	寓 우 / 104	詠 영 / 45	野 야 / 85	恃 시 / 28
政정/44	張 장 / 7	衣의/16	祐 우 / 126	楹 영 / 61	也 야 / 130	詩시/30
靜 정 / 54	藏 장 / 8	宜의 / 42	愚 우 / 129	英 영 / 65	若약/41	문시/35
情 정 / 54	章 장 / 19	儀의 / 48	雲 운 / 10	纓영/69	弱약/74	時시/72
丁 정 / 75	場 장 / 22	義의/53	굿운/83	營 영 / 73	約약/79	市시 / 104
精정 / 80	長장 / 28	意의/55	運 운 / 103	永 영 / 126	躍약 / 118	侍시 / 109
亭 정 / 83 .	帳 장 / 61	疑의/63	鬱울/59	乂예/76	陽 양 / 9	施시 / 123
庭 정 / 85	將 장 / 67	邇이/21	遠 원 / 86	譽 예 / 81	譲 양 / 17	矢시 / 124
凊 정 / 38	墻 장 / 105	以이/45	園 원 / 100	藝 예 / 88	養 양 / 25	食식/22
帝 제 / 15	腸 장 / 106	而 이 / 45	垣원 / 105	翳 예 / 102	羊양/30	息 식 / 40
制 제 / 16	莊 장 / 128	移이/55	圓 원 / 110	豫 예 / 113	驤양 / 118	寔식/76
諸 제 / 49	在 재 / 22	二이/57	願 원 / 117	五오/24	於 어 / 87	植식/93
弟 제 / 50	才재/26	伊이/72	月월/7	梧오/101	魚 어 / 90	臣 신 / 20
濟 제 / 74	載 재 / 88	貽 이 / 93	爲위/10	玉옥/11	飫어 / 107	身 신 / 24
祭 제 / 114	宰 재 / 107	易이/105	位위/17	溫 온 / 38	御어/109	信 신 / 29
調 圣/9	再 재 / 115	耳이/105	渭위/58	翫 완 / 104	語 어 / 130	愼 신 / 42
鳥조/15	哉 재 / 130	異 이 / 108	魏 위 / 77	阮 완 / 120	言 언 / 41	神신/54
弔 圣 / 18	積 적 / 34	益익/45	威위/81	日왈/36	馬 언 / 130	新 신 / 89
朝 조 / 19	籍 적 / 43	人 인 / 15	委위/102	往왕/8	嚴 엄 / 36	薪 신 / 126
造 圣 / 52	跡 적 / 82	因인/34	煒위 / 110	王왕 / 21	奄 엄 / 73	實 실 / 71
操조/56	赤 적 / 84	仁인/52	謂위 / 130	外외/48	業업 / 43	深심/38
趙 조 / 77	寂적/97	引인/127	有유/17	畏외 / 105	餘 여/9	甚심 / 43
組 圣 / 96	的 적 / 100	日일/7	惟 유 / 25	遙요/98	與여/36	心심/54
條조/100	適 적 / 106	壹 일 / 21	維유/31	飆요/102	如 여 / 39	큑심 / 98
早조/101	績 적 / 109	逸일/54	循 유 / 49	要요/116	亦 역 / 65	審심 / 116
凋 圣 / 101	嫡 적 / 114	任임 / 121	猷 유/93	曜요/124	緣 연 / 34	o
糟 圣 / 107	賊 적 / 119	入입/48	遊 유 / 103	欲 욕 / 29	淵 연 / 40	兒 아 / 49
釣조/121	傳 전 / 33	х	輏유/105	辱욕/95	筵 연 / 62	雅아/56
照圣/125	顚 전 / 53	字자 / 16	他 유/105	浴욕/117	讌 연 / 112	阿 아 / 72
眺 圣 / 128	殿 전 / 59	資자/36	帷유/109	容용/41	姸 연 / 123	我아/88
助 圣 / 130	轉 전 / 63	子자 / 49	綏 유 / 126	用용/80	說 열(설) / 75	惡 악 / 34
足족/113	典 전 / 65	慈자/52	育육/20	庸용/91	悅 열 / 113	樂악 / 46
存 존 / 45	翦 전 / 80	自자/56	閏 윤/9	宇우/6	熱 열 / 117	嶽 악 / 83
尊존/46	田 전 / 84	紫자/84	尹 윤 / 72	雨 우 / 10	染 염 / 30	安안 / 41
終종/42	牋 전 / 116	茲자/87	戎 융 / 20	羽 우 / 14	厭 염 / 107	雁 안 / 84
從종/44	切절/51	麥자 / 123	殷은/18	虞 阜 / 17	栝 염 / 121	斡 알 / 125
鍾종/66	節 절 / 53	者자 / 130	隱 은 / 52	優우/44	葉 엽 / 102	巖 암 / 86
宗종/83	接접 / 112	作작/31	銀은 / 110	友 우 / 51	쬬 영/7	仰앙 / 127

徊 회 / 128	幸 행 / 95	杷 과 / 101	寸촌/35	晉 진 / 77	坐좌 / 19
獲 획 / 119	虚허 / 33	八팔/68	寵 考 / 94	秦 진 / 82	左卧/64
橫 횡 / 77	玄현/6	沛 패 / 53	最 최 / 80	陳 진 / 102	佐좌/72
效 直 / 26	賢 현 / 31	覇 패 / 77	催 최 / 124	集집/65	罪 죄 / 18
孝 直 / 37	縣 현 / 68	烹 팽 / 107	秋 추 / 8	執 집 / 117	宙 주 / 6
後 후 / 114	絃 현 / 112	平 평 / 19	推 추 / 17	澄 징 / 40	珠 주 / 12
訓 훈 / 48	懸 현 / 125	陛 폐 / 63	抽 추 / 100	x	周주/18
毁 剃 / 25	俠 협 / 67	弊 폐 / 79	逐 축 / 55	此 补 / 24	州주/82
暉 휘 / 124	形 형 / 32	飽 포 / 107	出출/11	次 补 / 52	主 주 / 83
虧 亭 / 53	馨 형 / 39	捕 포 / 119	黜 출 / 89	且 차 / 113	奏주/99
欣 色 / 99	兄 형 / 50	布 포 / 120	忠 충 / 37	讚 찬 / 30	晝주 / 111
興 훙 / 38	衡 형 / 72	表 丑 / 32	充 충 / 106	察 찰 / 92	酒주/112
羲 희 / 124	刑 형 / 79	飄 丑 / 102	取취/40	斬 참 / 119	誅 주 / 119
	惠 혜 / 75	被 耳 / 23	吹 취 / 62	唱 창 / 47	俊준/76
	嵇혜 / 120	彼 耳 / 28	聚 취 / 65	菜 채 / 13	遵준/79
	號 호 / 12	疲 四 / 54	翠 취 / 101	彩 채 / 60	重 중 / 13
	好호/56	必 필 / 27	昃측/7	策 책 / 71	中 중 / 91
	戸호/68	筆 필 / 121	惻측/52	處 対 / 97	則즉/37
	乎호/130	逼 집 / 96	致 刘 / 10	尺 척 / 35	卽즉/95
	洪 홍 / 6	₹	侈 刘 / 70	陟 척 / 89	增증/94
	火화/15	河 하 / 14	馳 치 / 81	感 척 / 99	蒸 중 / 114
	化화 / 23	遐 하 / 21	治 刘 / 87	戚 척 / 108	地지/6
	禍화/34	下 하 / 47	恥 刘 / 95	天 천 / 6	知 시 / 27
	和화 / 47	夏 하 / 57	勅 칙 / 91	川 천 / 40	之 月 / 39
	華화/57	何하 / 79	親 친 / 108	賤 천 / 46	止지/41
	畵화 / 60	荷 하 / 100	漆 칠 / 66	千천/68	枝 刈 / 50
	桓 환 / 74	學학 / 44	沈 침 / 97	踐 천 / 78	志 习 / 55
	歡 환 / 99	寒한/8	稱 칭 / 12	瞻 첨 / 128	持지/56
	紈 환 / 110	漢 한 / 75	E	妾첩 / 109	池 月 / 85
	丸환 / 120	韓 한 / 79	耽탐/104	牒 첩 / 116	祗 刈 / 93
	環 환 / 125	閑 한 / 97	湯 탕 / 18	聽 청 / 33	紙 刈 / 121
	黃황/6	鹹 함 / 14	殆 태 / 95	靑 청 / 81	指지 / 126
	荒황/6	合합/74	牟택/73	體 체 / 21	職 직 / 44
	皇 황 / 15	恒 항 / 83	土 토 / 78	草 초 / 23	稷 직 / 88
	煌 황 / 110	抗 항 / 94	通통/64	初 초 / 42	直 직 / 90
	惶 황 / 115	海 해 / 14	退퇴/53	楚 초 / 77	辰 진 / 7
	懷회/50	解해 / 96	投투/51	招 초 / 99	珍 진 / 13
	回 회 / 75	骸 해 / 117	特특/118	超 초 / 118	盡 진 / 37
	會회/78	駭 해 / 118	п	誚 초 / 129	眞 진 / 55
	晦 회 / 125	行행 / 31	頗 平 / 80	燭촉/110	振 진 / 69

저자와의 협의하에 인지생략

楷書千字文 (해서천자문)

2020年 6月 5日 초판 인쇄. 2020年 6月 10日 초판 발행

저 자 이 희 철

발행처 ॐ(주)이화문화출판사 발행인 이홍연·이선화 등록번호 제300-2015-92 주소 서울시 종로구 인사동길 12, 대일빌딩 3층 311호 전화 02-732-7091~3 (도서 주문저) FAX 02-725-5153 홈페이지 www.makebook.net

값 00,000원

- ※ 잘못 만들어진 책은 바꾸어 드립니다.
- ※ 본 책의 내용을 무단으로 복사 또는 복제할 경우, 저작권법의 제재를 받습니다.